BIBLIOTHÈQUE DES PROFESSIONS INDUSTRIELLES ET AGRICOLES
SÉRIE A, N° 4

THÉORIE PRATIQUE

DE LA

PERSPECTIVE

ÉTUDE

A L'USAGE DES ARTISTES PEINTRES
DES ÉLÈVES DES ÉCOLES DES BEAUX ARTS, DES ÉCOLES
INDUSTRIELLES, ETC.

PAR

V. PELLEGRIN

PEINTRE

Membre de la Société des arts de Londres, chevalier de l'ordre
du lion Néerlandais, ex-professeur adjoint
de topographie à l'école militaire de Saint-Cyr

DEUXIÈME ÉDITION

REVUE ET CORRIGÉE

PARIS

LIBRAIRIE SCIENTIFIQUE, INDUSTRIELLE ET AGRICOLE
EUGÈNE LACROIX, IMPRIMEUR-ÉDITEUR
Du Bulletin officiel de la Marine, et de plusieurs Sociétés savantes
54, RUE DES SAINTS-PÈRES, 54

Tous droits réservés.

1876

THÉORIE PRATIQUE

DE

LA PERSPECTIVE

Nous nous réservons le droit de traduire ou de faire traduire cet ouvrage en toutes langues. Nous poursuivrons conformément à la loi et en vertu des traités internationaux toute contrefaçon ou traduction faite au mépris de nos droits.

Le dépôt légal de cet ouvrage a été fait en temps utile, et toutes les formalités prescrites par les traités sont remplies dans les divers Etats avec lesquels il existe des conventions littéraires.

Tout exemplaire du présent ouvrage qui ne porterait pas, comme ci-dessous, notre griffe, sera réputé contrefait, et les fabricants et les débitants de ces exemplaires seront poursuivis conformément à la loi.

Paris. — Imprimerie et librairie de E. Lacroix, rue des Saints-Pères, 54.

BIBLIOTHÈQUE DES PROFESSIONS INDUSTRIELLES ET AGRICOLES
SÉRIE A, N° 4

THÉORIE PRATIQUE
DE LA
PERSPECTIVE
ÉTUDE
A L'USAGE DES ARTISTES PEINTRES
DES-ÉLÈVES DES ÉCOLES DES BEAUX ARTS, DES ÉCOLES INDUSTRIELLES, ETC.

PAR
V. PELLEGRIN
PEINTRE

Membre de la Société des arts de Londres, chevalier de l'ordre du lion Neerlandais, ex-professeur adjoint de topographie à l'école militaire de Saint-Cyr.

DEUXIÈME ÉDITION
REVUE ET CORRIGÉE

PARIS
LIBRAIRIE SCIENTIFIQUE, INDUSTRIELLE ET AGRICOLE
EUGÈNE LACROIX, IMPRIMEUR-ÉDITEUR
Du Bulletin officiel de la Marine, et de plusieurs Sociétés savantes
54, RUE DES SAINTS-PÈRES, 54

Tous droits réservés.
1876

TABLE DES MATIÈRES

	Pages.
INTRODUCTION	1-2
PRÉLIMINAIRES	3-4

PREMIÈRE PARTIE.

CHAPITRES

I. — De la ligne d'horizon. — Son but. — Son importance. — Comment on la détermine. — *Horizon réel* ou *visible*. — *Horizon fictif* ou *rationnel*. — Ligne de terre... 5-6

Du choix de la ligne d'horizon. — Exemples d'après les maîtres : — 1° Tableaux d'histoire. — 2° Portraits. — 3° Marines, paysages, intérieurs. — 4° Batailles... 7-8

Manière d'opérer dans l'atelier... 8-9

II. — De la grandeur des figures dans un tableau : — 1° Figures plus grandes que nature. — 2° de grandeur naturelle... 11-12

Echelles de proportion. — Comment les établir... 13-17

Echelles de proportion pour les figures debout et pour les figures couchées....

Pages.

Des figures placées sur un terrain plus ou
moins élevé. 18-20

Principe. — Quelle que soit la hauteur d'une
figure au-dessus du sol du tableau et son
attitude, la grandeur mesurée sur la ver-
ticale passant par l'axe de son corps, est
la même, prise au pied de la verticale,
qu'en un point quelconque de cette ligne.

Exemples. — Figure placée sur un pié-
destal.

La ligne de terre doit-elle couper les figures
du premier plan du tableau. 21

DEUXIÈME PARTIE.

Chapitres

I. — De la distance. — Son choix d'après les
maîtres. — Du point de vue, et du point de
fuite principal. Où doit-il être placé. . . 22-23

Principes : 1° les lignes perpendiculaires
au sol et les lignes parallèles à la ligne
de terre sont parallèles entre elles pers-
pectivement

2° Les lignes horizontales parallèles entre
elles dans la nature, concourent pers-
pectivement à un même point de l'ho-
rizon.

Points de distance. — Leur utilité com-
ment on les détermine. 24

Dans un tableau, il ne doit y avoir qu'un
seul point de fuite principal. — Cas par-
ticuliers. 24

TABLE DES MATIÈRES.

Pages

II. — Du tracé perspectif des lignes de fond. — Définitions. — Vue de front ou de face. — Vue accidentelle ou oblique...... 27-30

Tracé d'une vue de front ; 1° d'après le plan géométral ; 2° d'après nature....

Damier perspectif................

Tracer un parquet en dalles carrées d'une dimension quelconque........... 32

Cas particuliers,............... 33

Trouver les points de fuite des droites à 45°. 33

Moyen pratique................ 34

Moyen théorique. Méthode dite de la *distance réduite*............. 34

Règle,................... 34

Trouver toute ligne perspective à 45° sans nouvelle constructive, lorsqu'on en a déjà obtenu une sur la toile........ 35-36

Cas particuliers.............. 37

Diviser en parties soit égales entre elles à l'échelle, soit égale à des dimensions données : 1° les lignes parallèles à la ligne de terre ; 2° les lignes fuyantes. . 38

Prendre en un point d'un ligne fuyante, perpendiculaire au tableau, une longueur en mètres égale à un membre donné. . 39

Perspective d'un rectangle........ 39

Tracé, vu de front ou de côté d'un escalier à marches rectangulaires. :....... 40

Perspective d'un cercle.......... 40

Tracé perpectif d'un bâtiment rectangulaire quelconque, d'une tour, d'un clocheton, d'un moulin, etc........ 41

Des parquets............... 42

	Pages.
Tracé dans un mur fuyant ou de front d'une porte avec ses vantaux.	13
Marche générale à suivre pour le tracé perspectif *d'une rangée de colonnes, d'arcades, d'arbres, d'une grille, d'une boiserie, une cheminée*, etc.	14
Des vues accidentelles, dans les vues accidentelles les lignes de fond ont des points de fuite quelconque sur la ligne d'horizon.	15
Avantages et désavantages de ces vues. .	15
Choses à faire suivant le sujet à peindre. . .	15
1re question. — Une première direction étant tracée sur la toile, à volonté, déterminer en un point de cette ligne un angle droit perspectif.	16
Remarques sur le point de fuite principal.	17
Diviser un angle perspectif en un nombre de parties égales ou quelconque, perspectivement parlant.	17
Tracé d'un angle perspectif quelconque. .	17
Du damier perspectif dans les vues accidentelles.	18
Question inverse de la précédente, ayant tracé à vue sur la toile, la direction de deux lignes formant entre elles dans la nature un angle droit, chercher la place *du point de fuite principal* sur la ligne d'horizon, *et la distance correspondante.* Méthode pratique.	50
Importance de cette question.	51
Comment reconnaître qu'un point pris sur la ligne d'horizon, comme point de fuite principal répondra à une distance comprise dans les limites énoncés.	52

TABLE DES MATIÈRES.

Pages.

Même tracé sur la toile elle-même. Méthode théorique 52

Déterminer sur une ligne fuyante quelconque une longueur en mètres donnée, à partir d'un point donné. 54

Règle générale, dans les vues accidentelles l'on resant la question comme dans les vues de front, et on les ramène aux différents cas particuliers au moyen de cercles perspectifs. 54

Énoncé des règles générales nécessaires au peintre pour mettre tous tableaux en perspective. 55

Dressé en perspective des objets accessoires. 55

Du paysage, horizon secondaire, sus-horizontal, sous-horizontal. 57

De la perspective aérienne. 58-59

TABLE DE L'APPENDICE

	Pages.
Définitions préliminaires.	61
Du plan horizontal. Du plan vertical. . . .	62
Des angles. Angle aigu, obtus, droit. . . .	62-64
Des polygones. Comment on les distingue périmètre du polygone.	64
Des triangles. Triangle équilatéral, triangle isoscèle, triangle scalène, triangle rectangle. De l'hypothénuse.	64
Définition des triangles semblables.	65
Quadrilatères	66
Carré. — Parallélogramme. — Lozange. — Trapèze	66-67
Polygones ayant plus de quatre côtés. . . .	68
De la diagonale.	68
Du cercle et de ses différente parties. . . .	69
Angle inscrit. — Triangle inscrit. — Polygone inscrit.	70
De la tangente.	71
Division du cercle, ancienne et moderne. .	72
Des solides.	73
Du prisme triangulaire quadrangulaire pentagonal	74
Du parallélipipède, du cube, de la pyramide. .	75
Du cylindre. — Du cône. — De la sphère. .	76-78
Problèmes, diviser une ligne par une autres pour obtenir leur commune mesure. . .	79
Des perpendiculaires à une droite.	80
Diviser une droite en parties égales.	82

TABLE DE L'APPENDICE.

Pages.

Mener par un point donné une parallèle à une ligne droite............ 81

Diviser une ligne droite de la même manière qu'une autre ligne droite divisée..... 83

Mener une ou plusieurs tangentes à un cercle...................... 84

Inscrire un carré dans un cercle....... 85

Tracer un ovale................. 87

De l'éllipse et de ses propriétés....... 87

Mesure des surfaces, mesure d'une toile, d'un cercle, d'un cylindre, d'un cône.... 89-90

AVIS DE L'ÉDITEUR

Si nous avons attendu jusqu'à ce jour pour faire paraître la 2ᵉ édition de cet ouvrage, c'est que désireux d'y introduire les modifications jugées nécessaires, il était indispensable de connaître l'avis du plus grand nombre.

Déjà, dans la traduction anglaise l'on avait dû, par quelques explications un peu plus étendues, éviter la concision de certaines phrases qui paraissaient embarrasser le lecteur.

Nous espérons que cette nouvelle édition ainsi modifiée, sera réellement à la portée de tous.

Toutefois, en nous exprimant ainsi, nous entendons excepter les ingénieurs, architectes, etc., ceux, en un mot, à qui des connaissances mathé-

matiques spéciales permettent l'étude de la perspective dans des ouvrages dont la forme et le language sont aussi mathématiques que le fonds, et n'entendons désigner ainsi que les peintres, élèves, gens du monde, toutes personnes qui s'occupant de dessin par profession ou passe-temps n'ont besoin que d'avoir des notions simples, pratiques, faciles à comprendre, les mettant à même de les guider dans leur travail.

Ainsi comprise, cette étude justifiera, nous l'espérons, la bienveillante appréciation de M. le secrétaire perpétuel de l'Académie des sciences, qui, dans la séance du 2 et 3 novembre 1869 s'exprimait ainsi :

« Le secrétaire perpétuel, en terminant le dé-
« pouillement de la correspondance, mentionne
« plusieurs ouvrages, et entre autres un petit
« livre qui, sous un modeste format, renferme

« des notions très-utiles à vulgariser : *Théorie
« pratique de la perspective*, étude à l'usage
« des artistes peintres, par M. V. Pellegrin, an-
« cien professeur adjoint de topographie à l'Ecole
« militaire de Saint-Cyr. Peintre lui-même et
« habitué au maniement des méthodes géomé-
« triques, l'auteur était particulièrement apte à
« écrire ce traité ; il a su condenser, à force de
« savoir et d'habileté, dans un petit nombre de
« pages, les lois de la perspective, extraire d'un
« tout confus des règles très-simples et facilement
« applicables à tous les cas possibles, et mettre
« ainsi un guide sûr et clair à la portée de tous,
« artistes et gens du monde. L'excellent traité
« de M. Pellegrin deviendra classique (1). »

(*Académie des sciences.* Extrait de la séance du 2 novem-
bre 1869, reproduit au *Journal officiel* des 2 et 3 no-
vembre 1869.)

(1) Le Ministère des Beaux-Arts a honoré la 1re édition de cet ouvrage d'une souscription de 500 exemplaires.

Nous avons placé à la fin de cet ouvrage sous forme d'appendice, et à seul fin de les rappeler au lecteur s'il est nécessaire, quelques principe de géométrie indispensables à connaître

THÉORIE PRATIQUE

DE

LA PERSPECTIVE

Dans un Traité de perspective à la portée de tous, on ne doit se proposer qu'un but :

Faire connaître, de la manière la plus concise, les règles théoriques indispensables pour rectifier, dans la composition d'un tableau, les appréciations de l'œil la plupart du temps inexactes.

Pour atteindre ce résultat, est-il absolument nécessaire d'imposer à l'esprit de l'artiste la résolution de problèmes mathématiques compliqués, et d'une application toujours difficile? Je ne le pense pas.

C'est, il me semble, en ne s'adressant qu'au bon sens, en suivant l'ordre naturel des idées, et surtout, en évitant l'emploi d'un langage technique ou de figures géométriques souvent indéchiffrables pour le peintre, qu'on peut, dans un

enseignement aussi spécial, se faire peut-être mieux comprendre.

Tel est l'objet de cette étude. Elle se divisera en deux parties :

Iʳᵉ *partie*. De la grandeur des figures dans un tableau.

IIᵉ *partie*. Tracé perspectif des fonds et des objets accessoires.

PRÉLIMINAIRES

Dans tout travail de l'esprit, quel qu'il soit, il y a deux parties essentiellement distinctes. La première, la pensée, conception de l'œuvre, c'est *l'inspiration, le génie ;* la deuxième, la représentation matérielle de cette pensée, c'est *la science, le talent.*

Pour un tableau, la question est complexe et afin d'en rendre l'application plus facile, il est nécessaire de la diviser ; dans de certaines limites cependant : Je veux dire qu'il ne serait pas sage de commencer à peindre sans s'être assuré de la correction du dessin, ni dessiner sans s'être rendu compte des changements que l'éloignement paraît faire subir aux objets ou figures, quant à leurs dimensions ou leur aspect.

La première difficulté que l'on rencontre dans cette interprétation matérielle de la pensée est de reproduire sur une surface plane, *une feuille de papier, une toile, un mur,* des objets ayant dans la nature, les trois dimensions, *hauteur largeur* et *profondeur,* de telle sorte que le spectateur puisse éprouver devant le tableau une sensation analogue à celle qu'il aurait devant la réalité elle-même.

La science que nous fera connaître les méthodes à suivre pour obtenir ce résultat, est appelée, *perspective.*

Mais n'oublions pas que *la perspective* n'est qu'un auxiliaire, un guide et ne doit jamais gêner ou arrêter l'inspiration de l'artiste dans son essor : celui-ci doit, avant tout, par les moyens qui lui sont les plus commodes et les plus familiers, donner une forme matérielle à sa pensée, sans autre préoccupation que de l'exprimer le mieux possible : cette première pensée jetée, il est indispensable alors, avant d'aller plus loin et pour éviter les mécomptes et des changements toujours préjudiciables à la bonne exécution d'un tableau, de *vérifier si l'on a bien vu,* et pour cela il faut appliquer les règles qui permettent de reconnaître si les différentes figures ou objets esquissés de sentiment sur le papier ou la toile, satisfont aux lois de l'optique, c'est-à-dire ont relativement les uns aux autres et suivant la place qu'ils occupent, les dimensions qu'ils doivent avoir réellement.

Rectifier dans la composition du tableau les appréciations de l'œil, la plupart du temps inexactes, est, nous le répétons, le seul service que l'on ait à réclamer de la science perspective, dans les limites que nous nous sommes imposées.

PREMIÈRE PARTIE

CHAPITRE PREMIER

De la ligne d'horizon. — Il faut à toute étude un point de repère ou d'appui qui permette, s'il est nécessaire, de revenir soit au point de départ, soit à des points intermédiaires de manière à pouvoir modifier ou vérifier à son gré le travail que l'on a entrepris. Pour n'en citer qu'un exemple analogue et faire ainsi bien comprendre au lecteur la nécessité et l'utilité d'une ligne dite d'horizon, quelle est la base des observations, du géomètre demanderons-nous? la boussole... quel est le principe de cet instrument? la propriété qu'à l'aiguille aimantée, quel que soit le mouvement qu'on imprime à la boîte qui la renferme, de reprendre constamment sa première direction, de telle sorte que si, au point de départ, l'on a, au moyen d'un signe de reconnaissance quelconque, marquer sur la boîte l'endroit où la pointe bleue de l'aiguille vient affleurer, l'on sera sûr de se retrouver, après un nombre quelcon-

que de déplacements, dans une position parallèle à celle du point de départ en tournant l'instrument jusqu'à ce que la marque faite sur le cadran vienne se replacer sous la pointe bleue de l'aiguille.

Pour le peintre, ce point de repère, c'est *la ligne des yeux.*

Quand vous regardez un objet, si, suivant la ligne des yeux vous tendez horizontalement devant eux un fil (pour donner à cette ligne une apparence matérielle), les objets en vue sembleront partagés en deux parties inégales par le fil ; si vous vous trouvez sur le bord de la mer, *la ligne de séparation du ciel et des eaux, la ligne de vos yeux, le fil tendu devant eux*, sembleront par la pensée réunis dans une même surface plane, à égale distance du sol dans toute son étendue, c'est-à-dire *horizontale*, du verbe grec *limiter, borner*, c'est-à-dire que l'œil ne peut rien percevoir au-delà de cette ligne qui par cette raison a été dénommée *ligne d'horizon*, ou *de limite de la vue.*

La ligne de séparation du ciel et des eaux est dite *horizon réel* ou *visible*.

Dans les pays où les accidents de terrain empêchent de la voir, ou dans l'atelier, on peut représenter pratiquement cette ligne au moyen d'un fil tendu horizontalement et à hauteur de l'œil.

C'est alors l'*horizon fictif* ou *rationnel*.

Dans un tableau, l'horizon se représente toujours par une ligne droite tracée parallèlement et à une distance variable du bord inférieur de la toile, appelé *ligne de terre* (1).

Quand on dessine sur le terrain ou dans l'atelier, chacun à son gré pouvant travailler debout ou assis sur un siége plus ou moins élevé, la hauteur de la ligne d'horizon varie avec la position que l'on choisit; mais il est évident qu'il doit y avoir telle ou telle hauteur de *la ligne d'horizon* préférable à toute autre; il faut donc éviter avec le plus grand soin tout cas particulier qui, perspectivement exact, paraîtrait bizarre à la vue par la forme étrange que prendraient les objets représentés.

En étudiant les tableaux des maîtres, il sera facile de reconnaître la hauteur choisie par eux pour la *ligne d'horizon*.

La classification suivante indiquera la marche à suivre.

1° Tableaux d'histoire. — La ligne d'horizon

(1) Dans la nature, il est vrai, cette ligne est courbe et concave puisqu'elle est une fraction de la circonférence d'un cercle de la sphère; mais cette courbure est inappréciable par suite de l'étendue relative qu'elle occupe sur la toile et doit être considérée par cela même comme recti-

est comprise entre le sommet de la tête (quelquefois au-dessus), et le milieu du corps de la figure principale.

Exemples : *Le Serment des Horaces, la Prédication de saint Paul d'Éphèse, Énée racontant à Didon les malheurs de la ville de Troie*, etc., etc.

2° PORTRAITS. — La règle est à peu près la même. Dans les portraits à mi-corps, la ligne d'horizon a été choisie entre la ligne des yeux et la bouche. (Voir comme exemples *les portraits de Rembrandt, Van Dyck*, etc.)

3° Dans les MARINES, les PAYSAGES, les INTÉRIEURS, on la trouve placée au tiers inférieur du tableau. (Voir Claude Lorrain, Joseph Vernet, etc.)

4° Dans les BATAILLES, l'horizon est souvent très-élevé. Exemple : *Bataille d'Eylau*, de Gros (Musée du Louvre).

En résumé, on devra donc, soit dans l'atelier, soit d'après nature :

1° Arrêter la hauteur de la ligne d'horizon ; on peut, pour se guider, indiquer à un certain éloignement de soi, au moyen d'une corde tendue horizontalement ou d'un simple trait sur un mur, la hauteur de son œil au-dessus du sol ;

2° Placer son modèle et mettre à son gré sur la toile l'emplacement de la figure ou du groupe principal de la composition ;

2°. Tracer sur la toile une parallèle à la ligne de terre qui coupe la figure du tableau de la même manière que la corde tendue ou le trait sur le mur semblent couper le modèle. Ce sera la ligne d'horizon du tableau : il ne faudra plus la changer ; elle aidera à se replacer toujours dans les mêmes conditions que la première fois.

Dans l'atelier, on se sert habituellement d'une table élevée de trente à quarante centimètres au-dessus du sol, et sur laquelle on fait placer le modèle. Elle a pour but de simuler d'une manière plus sensible pour l'œil la fuite du sol, et de permettre ainsi de réunir ces deux conditions : 1° éloignement perspectif convenable de l'objet ; 2° en voir les détails.

Dans tous les cas, il faut toujours avoir soin, quand on dessine d'après nature, d'indiquer par un trait parallèle au bord inférieur de la feuille la hauteur de la ligne des yeux ou horizon. Cette précaution est très-utile, comme on le verra plus loin.

Dans certains tableaux religieux (une *Assomption*, par exemple), occupant une place élevée dans une église, et dans lesquels l'œil voit les figures du tableau à une grande distance du sol, on trace la ligne d'horizon aussi bas que possible sur la toile, quelquefois même sur la ligne de terre.

Dans ce cas particulier, la perspective devient

presque de sentiment, et c'est au peintre à voir que le raccourci de ses figures ou des objets accessoires ne paraisse pas bizarrement déformé à la vue (1).

(1) Le lecteur trouvera dans le cours de cet ouvrage quelques redites qu'il m'eut été facile d'éviter; mais il m'a été demandé de rendre quelques passages un peu plus intelligibles par une moins grande concision et telle en est la cause.

CHAPITRE II

De la grandeur des figures dans un tableau.

Examinons, maintenant que nous avons trouvé la base de notre étude, l'application que nous pouvons en faire pour trouver la grandeur des figures dans le tableau.

La ligne d'horizon divise la toile en deux parties : la partie inférieure représente le sol soit horizontal soit accidenté sur lesquels les figures devront se mouvoir et les objets accessoires se trouver ; elle se désigne sous le nom de terrain perspectif, puisqu'elle ne représente que fictivement et par l'effet de la perspective seule, une étendue plus ou moins considérable de mètres ou kilomètres en vraie grandeur.

La partie supérieure est la partie verticale du tableau, le ciel, les murs d'une salle, de telle sorte qu'à l'œil, le tableau paraît formé de deux parties, l'une horizontale, l'autre verticale et se représente facilement à l'esprit par un livre entr'ouvert.

Si nous recherchons (fig. 1) le chemin le plus long qu'une figure *paraissant se mouvoir* sur le tableau aura à parcourir, nous trouverons que ce chemin se trouve indiqué par l'une des dia-

gonales du rectangle T H H' T', et que la grandeur maxima de la figure, dont les pieds seraient au point T se trouvera sur le côté de la toile suivant TA, mais dès l'abord plusieurs cas peuvent se présenter.

Sur le tableau les figures peuvent être :

1° Plus petites ou plus grandes que nature ;

2° De grandeur naturelle.

(Fig. 1). Supposons qu'on ait tracé au préalable sur la toile la ligne d'horizon HH'.

Admettons pour fixer les idées : 1° que la taille de l'homme soit de $1^m,75$; 2° que la tête de l'homme soit comprise huit fois dans son corps (1). Exemple : on veut des figures au cinquième de la nature, mesurées sur l'un des bords verticaux de la toile.

Le cinquième de $1^m,75$ étant 35 centimètres, je prends cette longueur sur le mètre, et je la porte de T en A avec les chiffres 0 mètre au point T, $1^m,75$ au point A.

$1^m,75$ égale un mètre trois quarts, ou bien sept fois le quart du mètre ; la longueur TA égale à 35 centimètres du mètre vrai, représente donc sept fois le quart du mètre du tableau.

Je divise TA en sept parties égales, et j'inscris sur la toile, à côté des divisions, 0,25, 0,50.....

(1) L'*Art de desseigner*, de Jean Cousin.

On appelle ÉCHELLE DE PROPORTION, des figures debout, le triangle AH'T, ainsi divisé.

(Fig. II). Supposez que la figure A marche ; le plus grand trajet qu'elle aura à parcourir étant renfermé dans le triangle TH'A, cette figure, arrivée au point H', se réduira à un point.

Soit EE', GG', II', LL', quatre positions successives.

Si vous admettez que ces figures se meuvent dans des directions parallèles à la ligne de terre, elles seront comprises, les premières dans le rectangle EE'PP', les deuxièmes dans le rectangle GG'F'F ; ainsi de suite pour les autres, comme l'indique la figure II.

Règle. — On voit donc (fig. III) que, pour trouver la grandeur d'une figure debout en un point Z du tableau, il suffit, par le point choisi, de mener une parallèle à la ligne de terre jusqu'à sa rencontre avec la ligne TH' de l'échelle de proportion ; d'élever la verticale EE' jusqu'à sa rencontre avec AH' ; de tracer la parallèle E' Z' jusqu'à sa rencontre avec la verticale élevée au point Z.

Cette règle donne implicitement (fig. IV) le moyen de trouver toute hauteur verticale en un point donné du tableau, puisqu'il suffira de joindre au point H' la division de l'échelle indiquant la hauteur demandée, et d'achever le tracé comme ci-dessus.

L'échelle de proportion pour les figures couchées s'établit d'après les mêmes principes : on porte sur la ligne de terre une des divisions de l'échelle verticale autant de fois qu'elle peut être contenue ; on joint la division extrême au point H, et l'on obtient ainsi l'échelle de proportion de toute figure ou grandeur sur le plan horizontal du tableau.

Exemple : L'échelle étant supposée tracée (fig. V), trouver au point Z la grandeur d'une figure couchée. Je mène par Z une parallèle à TT', la figure couchée au point Z sera évidemment égale à EF ; je porte cette grandeur avec le compas de Z' à Z, ce qui résout la question.

Cas le plus général. — Il arrive souvent que le peintre fait un dessin arrêté, en vraie grandeur de la figure principale de sa composition, avec l'intention de la reporter telle quelle sur la toile, et de subordonner les autres figures à celle-là ; dans ce cas, pour trouver l'échelle de proportion des figures, on opère ainsi :

1° On place le calque de son dessin sur la toile au point choisi Z (fig. III) ; 2° on trace la verticale ZZ' ; 3° on décalque sur la toile la parallèle à la ligne de terre tracée sur le dessin (voir page 6) qui sera la ligne d'horizon du tableau ; 4° on mène TH et la parallèle EZ à TT' ; 5° on élève une verticale au point E, qui coupe en E' la paral-

lèle Z'E'; 6° on joint E au point H', et on prolonge la ligne jusqu'en A.

La longueur TA représente la dimension de la figure esquissée, prise sur le bord extérieur de la toile.

Mesurant ensuite TA avec le mètre, je la divise comme l'indique la règle page 7.

Cas particuliers. — Ce qui a été dit pour les figures debout s'applique également comme on le comprend bien, à toute autre attitude. Il suffit, dans ce cas (fig. IV) : 1° de chercher, au point choisi, la grandeur de la figure debout; 2° de prendre sur la verticale, à partir du sol, une hauteur égale à celle mesurée avec le mètre sur le modèle, du point le plus élevé de son corps, et d'effectuer le tracé de la figure au moyen de ces points de repère.

On voit d'après cela que, si, pour les besoins de la composition, on désire avoir en tel ou tel point de son tableau une figure ne dépassant pas une certaine hauteur, mais cependant d'une grandeur voulue, on pourra chercher l'attitude à donner pour satisfaire à ces diverses conditions.

Pour les figures de femmes et d'enfants, il suffit de joindre au point H' la division de l'échelle *ad hoc*, et d'opérer identiquement comme ci-dessus.

Des figures plus grandes que nature ou de grandeur naturelle.

Les échelles de proportion se construisent d'après les mêmes principes; on porte sur le bord de la toile des dimensions plus grandes que le mètre, ou de grandeur égale, et on applique les règles énoncées plus haut.

On observera toutefois que, dans un tableau, les figures ne paraîtront à l'œil de même grandeur que la nature, qu'autant que l'échelle de proportion aura été établie pour des figures plus grandes que nature.

Pour les tableaux de grande dimension, on fait ordinairement une réduction au quart, au cinquième, au vingtième... de la grandeur réelle du tableau.

Le travail terminé, on trace sur l'esquisse un réseau de lignes parallèles au bord vertical et au bord horizontal de la feuille, faisant par exemple entre elles des carrés de 1 centimètre de côté. Ce réseau, vulgairement appelé quadrillé, porte à chaque division verticale ou horizontale les chiffres 1, 2, 3..., En traçant ainsi sur la toile un réseau de carrés semblables, dans le rapport choisi, avec même indication de chiffres de division, on obtient un moyen pratique d'agrandir à son gré son esquisse.

Remarque générale. — En examinant la fig. II,

on remarque que, quel que soit le plus ou moins grand éloignement des figures de la ligne de terre, la ligne d'horizon les coupe toutes en parties proportionnelles, c'est-à-dire que si la figure EE', coupée par HH' en un point N, tel que E'N, soit les deux cinquièmes de la grandeur totale, toutes les autres figures debout du tableau devront avoir deux cinquièmes au-dessus de l'horizon, et trois cinquièmes au-dessous.

Cette observation fait connaître une règle d'un emploi très-facile dans les tableaux à personnages multiples, les batailles, par exemple.

Application. (fig. VI). Au point Z, compris entre HH' et AB, limite des figures du tableau placées sur le plan horizontal, déterminer la grandeur d'un personnage?

Je mène la verticale Z'I.

La mesure de AH, par rapport à HT, m'indique que la ligne d'horizon coupe les figures du tableau suivant les cinq septièmes, par exemple, de leur hauteur verticale. Z'I est donc les deux septièmes de la figure cherchée. Prenant la moitié de cette grandeur, je la porte cinq fois sur la verticale au-dessous de HH', et je trouve ainsi les pieds de la figure sur le sol. Comme vérification, si l'on mène par le point Z' une parallèle à TT', soit Z'E', et par E' une verticale E'E, les deux points E et Z devront se trouver sur une parallèle à TT'.

On détermine la grandeur de la tête par les moyens connus.

Si la ligne d'horizon passait au-dessus des figures, le raisonnement et la solution des questions seraient les mêmes. (Fig. VII.)

Les règles trouvées jusqu'ici s'appliquent seulement aux figures reposant sur le même plan horizontal que le peintre; on voit aisément qu'il doit y avoir une modification à introduire, lorsqu'il y a changement de plan, c'est-à-dire quand certaines figures se trouvent sur un terrain plus ou moins élevé au-dessus ou au-dessous du terrain du tableau proprement dit.

Des figures placées sur un terrain plus ou moins élevé.

Dans la composition d'un tableau, il arrive fréquemment que certaines figures occupent telle ou telle place, à une fenêtre, sur les marches d'un escalier, d'une tribune, etc.... Comment en déterminer la grandeur ?

Cette question, si complexe à première vue, se résoudra aisément par le principe suivant :

PRINCIPE. — *Quelle que soit la hauteur d'une figure au-dessus du sol du tableau et son attitude, sa grandeur mesurée sur la verticale passant par*

l'axe de son corps, est la même, prise au pied de la verticale, qu'en un point quelconque de cette ligne.

Ainsi une figure placée à une fenêtre est de la même grandeur que celle placée au-dessus ou au-dessous, sur la même verticale, à la fenêtre correspondante.

Il en est de même pour une statue, sur une colonne, dans une niche, sur un socle, une élévation de terrain quelconque.

Cette règle, qui semble paradoxale de prime-abord, est rigoureusement vraie, mais à une condition expresse : c'est que le spectateur se placera à une distance telle, qu'il puisse embrasser d'un seul coup d'œil les deux extrémités du bâtiment, de la colonne, etc. Sans cela, s'il était trop près, il percevrait l'objet situé au pied de la verticale, sous un premier angle visuel, et sans s'en douter même, levant les yeux pour regarder celui situé au sommet, il ne se rendrait pas compte que l'ouverture de l'œil a varié, et attribuerait à une plus ou moins grande élévation au-dessus du sol, la différence de dimension qui lui paraîtrait exister entre les deux objets.

On peut en faire l'expérience soi-même d'après nature, en considérant les fenêtres d'un édifice ; l'observation bien faite, on se rendra facilement compte de ce principe fondamental.

Exemple (fig. VIII) : trouver au point X la

grandeur d'une figure élevée de 0m,50 au-dessus du sol ?

1° Je cherche la grandeur de la figure X sur le sol, au moyen de l'échelle de proportion, soit E E';

2° J'élève une verticale au point X ; à partir du point X, je prends une hauteur de 0m,50 à l'échelle, soit X R ;

3° Du point R, et sur la verticale, je porte une longueur R R' égale à E E', grandeur de la figure sur le sol horizontal du tableau.

Si la figure devait être cachée à moitié, au tiers, au quart, par le sol du tableau, l'on chercherait la hauteur de la *figure debout en ce point*, soit E E' (fig. VIII), puis mesurant avec le mètre, sur le modèle, la portion de la figure qui doit être apparente sur la toile, on déterminerait cette dimension E N, à l'échelle de proportion ; au moyen de la ligne E E' je détermine la grandeur de la tête. Connaissant cette grandeur et sachant que E N représente la portion visible de la figure, il ne reste plus qu'à la dessiner d'après nature.

Remarque. — J'ai vu quelquefois des artistes, les dessinateurs sur bois principalement, peindre ou dessiner des figures coupées par le bord inférieur de la toile ou du papier, c'est-à-dire *par la ligne de terre*; je ne pense pas que ce soit exact ni juste d'opérer ainsi.

En effet, les pieds de ces personnages se trou-

vant hors du terrain perspectif du tableau ne font plus, à proprement parler, partie des figures du tableau, mais bien plutôt des spectateurs qui le regardent. Comment en déterminer la grandeur ? À l'œil : c'est incorrect, mais, m'a-t-on dit, supposez que mon dessin fini, je le trouve trop grand pour le journal et sois obligé de le couper; puisqu'il était exact avant il doit l'être après. Ceci n'est que spécieux, car sans faire attention à ce que la ligne d'horizon se trouve ainsi autre que celle qui a été choisie (page 5), le lecteur peut voir, en faisant lui-même sur le papier les deux tracés, que tout change au contraire; que l'échelle de proportion n'est plus la même, et qu'en définitive les personnages coupés se trouvent toujours, comme je l'ai dit, hors du terrain perspectif du tableau.

Je pourrais citer quelques exemples parmi les tableaux connus; je préfère laisser à chacun de voir si cette composition d'un tableau doit être approuvée et suivie, seulement comme ce n'est pas mon avis, j'ai cru utile d'appeler l'attention sur ce point.

DEUXIÈME PARTIE

CHAPITRE PREMIER

De la distance. — Du point de vue. — Du point de fuite principal.

On appelle *distance* (fig. 1) l'étendue de terrain qui sépare le spectateur du tableau; on la représente par le rayon visuel OV, abaissé perpendiculairement, par la pensée, de l'œil sur la toile.

Le point de vue, c'est le point O, c'est-à-dire l'œil du spectateur.

Le point de fuite principal est le point de rencontre V du rayon visuel OV avec la ligne d'horizon.

Chacun peut prendre sur la ligne d'horizon ce point à sa convenance, suivant le meilleur aspect que celui qu'il choisit donne aux figures de la composition ou aux lignes du fond.

En tout cas, on ne doit pas le mettre hors du tableau, ce qui obligerait le spectateur à se placer de côté pour en bien comprendre la perspective, et pas trop au milieu pour éviter la symétrie complète des lignes de fuite.

Posons deux principes :

1º Les lignes perpendiculaires au sol, sont

parallèles entre elles perspectivement, et il en est de même pour les lignes parallèles à la ligne de terre;

2° Les lignes horizontales (1), parallèles entre elles dans la nature, concourent perspectivement à un même point de l'horizon.

En vertu de ces principes :

1° Toute ligne tracée sur le tableau par le point de fuite principal sera perpendiculaire au tableau

2° Deux ou plusieurs droites menées, par un même point pris au hasard sur la ligne d'horizon, sont parallèles entre elles dans la nature.

Avec le point de fuite principal qui est le point de fuite des lignes parallèles à OV, il en est deux autres d'un usage fréquent, que l'on détermine à l'avance; ce sont ceux des lignes faisant un angle demi-droit avec le tableau; (2) car ces points se trouvent à droite et à gauche du point

(1) Je dis lignes horizontales, parce que des lignes non horizontales, quoique parallèles entre elles (exemple : une rampe d'escalier, un chemin montant), vont aboutir perspectivement à des lignes d'horizon secondaire, placées soit au-dessus, soit au-dessous de l'horizon du tableau.

(2) L'angle demi-droit est la moitié de l'angle formé par deux lignes perpendiculaires l'une à l'autre. C'est la moitié de l'angle du carré. Il est dit aussi angle à 45 degrés comme étant le $1/8$ de la circonférence divisée jadis en 360 degrés.

de fuite principal, à une longueur métrique égale à celle qui sépare l'œil de l'observateur du tableau.

Ils sont dits, par cette raison, *points de distance*, et se trouvent toujours hors de la toile (la limite inférieure de la *distance* étant d'une fois au moins sa largeur, comme il sera dit ci-dessous).

Pour simplifier, on désigne sur les planches explicatives (fig. 1) :

Le point de vue par la lettre O (œil du spectateur);

Le point de fuite principal par la lettre V (extrémité du rayon visuel);

Les points de distance par D', D'.

Suivant la conformation de l'œil, on perçoit les objets sous un angle plus ou moins ouvert dont il est difficile de *fixer* la limite inférieure et la limite supérieure.

Mais, en général, la *distance* à laquelle on doit se placer d'un tableau, pour bien le voir, varie, suivant chaque individu, entre une fois au moins et trois fois sa largeur. C'est donc à l'artiste d'essayer si la perspective des lignes de fuite est plus ou moins heureuse, suivant la *distance* qu'il a choisie (1).

(1) La distance *maxima* est celle que les maîtres anciens ont prise le plus souvent.

Le moyen qui y mène le plus sûrement est de tracer sur la toile, à son gré *et de sentiment*, deux ou trois des lignes de fond, et de rechercher la *distance* OV, à laquelle les points de fuite de ces droites correspondent.

Dans tous les cas, comme il est toujours possible de dissimuler telle ou telle ligne du sol du tableau dont le tracé perspectif peut choquer la vue, il vaut mieux, dans le choix de la *distance*, chercher de préférence celle qui donne aux lignes placées au-dessus de l'horizon, le plus d'harmonie.

Des exemples viendront par la suite à l'appui de cette assertion, et seront une preuve évidente que *les règles de la perspective, bien comprises, doivent se plier à la volonté de l'artiste, et non paralyser sa pensée.*

Remarque. — Dans un tableau il ne doit y avoir qu'un seul point de fuite principal; ceci est rigoureusement indispensable. Les exceptions que les maîtres ont cru devoir faire à cette règle viennent de la dimension colossale de la toile (1), et de la difficulté du *recul* nécessaire pour que, d'un seul coup d'œil, l'on puisse en embrasser

(1) *Les Noces de Cana* de Saul Véronèse (Musée du Louvre).

tout l'ensemble. Même dans ce cas, en supposant deux points de fuite principaux, éloignés l'un de l'autre de quelques mètres sur la ligne d'horizon, les lignes fuyantes architecturales paraissent toutes pour l'œil concourir à un point de fuite principal unique; mais, dans tout autre cas, l'on ne doit jamais, pour avoir des lignes un peu moins fuyantes, opérer ainsi.

CHAPITRE II

Du tracé perspectif des lignes de fond (1).

Quand on regarde un édifice, pour prendre un exemple général, on se place de face ou plus ou moins obliquement pour mieux en saisir l'ensemble. Dans le premier cas, le rayon visuel tombe perpendiculairement sur lui, et, par conséquent, en vertu des principes établis, la base de l'édifice et toutes les lignes qui lui sont parallèles, étant perpendiculaires au rayon visuel, sont parallèles à la ligne de terre.

Représentée ainsi, la vue de l'édifice est dite de *front* ou de *face* (fig. 1).

Dans le deuxième cas, où les lignes architec-

(1) Pour éviter de tracer sur la toile des lignes qui devraient être effacées, le résultat obtenu, il est préférable de la couvrir d'une feuille de papier-calque, et d'opérer sur cette feuille comme sur une feuille isolée. Ce procédé permettant de voir la ligne d'horizon, le point de fuite principal, la composition, on se rend plus aisément compte ainsi de la *distance* à choisir, et du plus ou moins de fuite qu'il sera convenable de donner aux lignes de fond. Ce travail terminé, on n'a plus qu'à décalquer les lignes nécessaires et de plus on a un moyen de repère et de contrôle pour le tracé des lignes que l'ébauche du tableau aurait pu faire disparaître.

Si le tableau est trop grand, on en fait une réduction.

turales de l'édifice sont rencontrées obliquement par le rayon visuel O V, la vue est dite *accidentelle* ou *oblique*.

Vues de front.

Les figures entrant dans la composition du tableau étant dessinées sur la toile, on opère pour le tracé du fond, ainsi qu'on l'a fait pour l'esquisse, c'est-à-dire qu'on applique à ce tracé : 1° *l'échelle de proportion déterminée*; 2° *la ligne d'horizon et le point de fuite principal choisis*.

Ce travail peut se faire : 1° *d'après nature*. Si je dessine dans la salle que je veux représenter, je me mets aussi exactement que possible dans les mêmes conditions que celles de l'atelier; je regarde à vue d'œil à quelle hauteur le mur de face est coupé par le plan horizontal passant par la ligne des yeux et la ligne d'horizon de la toile, et avec ce point de départ, appréciant de sentiment les différentes longueurs, je trace toutes les lignes parallèles à la ligne de terre.

2° *D'après le plan géométral de la salle* (1). L'on veut que la portion visible du terrain pers-

(1) Quand je dis plan géométral, j'entends dire par là le tracé du rectangle formant sur le sol le contour de la salle, ce qui est suffisant.

pectif du tableau, c'est-à-dire que l'espace compris entre le bord inférieur de la toile (*ligne de terre*) et la *ligne de fond* soit égal à un certain nombre de mètres. J'examine sur le sol la place exacte où se passe la scène du tableau, et je vois que, pour permettre aux différentes figures de se mouvoir librement, un espace de 5 mètres en profondeur est nécessaire (fig. II).

Il faut donc chercher sur la ligne VO, de V en U, le point N, par lequel on doit mener la ligne du sol FE. Je trace la perpendiculaire perspective T'V.

A partir de T', sur le bord de la toile, je mesure 5 mètres à l'échelle de proportion.

Par la cinquième division, je mène une ligne à 45° (1), soit 5 D'; T' EF 5 est un carré perspectif dans lequel T'E, ou sa parallèle perspective NU, est égale à 5 mètres.

En menant par le point N une parallèle à la ligne de terre, la question énoncée se trouve résolue.

Pour ceux que cette manière d'opérer, je ne dis pas embarrasserait, mais ne satisferait pas entièrement, il serait peut-être préférable de procéder à un travail préliminaire dont j'ai ouï dire, le regretté maître Paul Delaroche se servait.

(1) Voir page 17, remarque II.

Ce serait de faire une maquette de la salle, au moyen de quelques morceaux de papier carton blanc, soit à l'échelle du tableau soit à une échelle plus petite si celui-ci était trop grand; de dessiner sur les murs les portes, les cheminées, etc., etc.; et sur le carton figurant le sol de tracer à l'échelle choisie un damier dont les carrés seraient je suppose de 0m25, qu'on numéroterait, en commençant par la ligne de terre, 1, 2, 3, 4, 5, 6 et ainsi de suite jusqu'au mur du fond.

Il est bien entendu que ce damier de carrés est mathématiquement la réduction et l'image de ce que serait un parquet de dalles carrées dans la nature et que la perspective n'intervient dans le tracé en rien. Ceci fait, ayant autant que possible la représentation réduite de la salle qu'on a choisie, placer sur le sol de petites figurines auxquelles on donnerait les attitudes voulues; les objets accessoires, etc. et la composition de son tableau ainsi terminée, tracer comme il est dit ci-dessus un damier *perspectif* alors de carrés de 0m25 à l'échelle du tableau (si l'échelle du tableau et de la maquette n'étaient pas la même), numéroter les carrés perspectifs et placer les pieds des personnages et objets accessoires sur les carrés dont les numéros sur la maquette et la toile sont les mêmes.

Il ne faut pas oublier de tracer sur le mur du

fond une ligne horizontale, qui sera la ligne d'horizon et dont la hauteur est facilement déterminée, puisqu'il ne s'agit que de prendre une hauteur égale à celle du point T au point H, sur le bord de la toile ou une grandeur de même dimension à l'échelle de la maquette.

L'on peut faire cette maquette plus ou moins complète, mais il est un fait certain que pour une composition un peu compliquée, l'œil peut ainsi saisir beaucoup mieux l'harmonie de l'ensemble qu'il ne le ferait sur l'esquisse dessinée ou peinte.

Remarque I. — Si chaque point de division eût été joint à V, la ligne 5 D' les eût coupés en des points tels, qu'en menant par ces divisions des parallèles à la ligne de terre, on aurait trouvé tout le terrain perspectif partagé en carrés de 1 mètre de côté. Il en eût été de même si, au lieu des divisions de 1 mètre, on eût pris des longueurs inférieures ou supérieures; le terrain perspectif eût été divisé en carrés égaux perspectivement, comme dimension, à la grandeur choisie.

On désigne cette opération sous le nom de damier perspectif. Ce réseau est d'un usage très-commode, puisqu'il permet d'apprécier de suite la distance de tel point du sol du tableau à la ligne de terre.

A l'aide des règles ci-dessus on peut : 1° *Dé-*

terminer sur les perpendiculaires au tableau les longueurs perspectives voulues ;

2° *Tracer un parquet en dalles carrées d'une dimension quelconque.*

Deux cas particuliers peuvent se présenter dans la pratique.

1ᵉʳ *cas.* — On ne peut prendre sur TT', à l'échelle de proportion, le nombre de mètres cherché (10 mètres, par exemple).

Dans ce cas, on détermine d'abord un carré perspectif de la moitié, du tiers, du quart, suivant que c'est possible. Dans la fig. II, un carré de 5 mètres peut être tracé.

Cette première opération terminée, on agit de même sur FE; la ligne à 45° FD' détermine un nouveau carré perspectif FGKE, de 5 mètres, et la ligne N'NU a bien 10 mètres de profondeur.

En continuant ainsi, l'on peut obtenir toute profondeur voulue.

2° *cas.* — On désire que la profondeur de 5 mètres parte du point X et non pas de la ligne de terre (fig. III).

On effectue son tracé comme ci-dessus ; seulement on mène une parallèle à TT' par le point X, et la ligne fuyante à 45°, au lieu de partir de la cinquième division de la ligne de terre, doit être menée par le point G.

Remarque II. — Ainsi qu'il a été dit plus haut.

la distance de l'œil au tableau étant au moins égale à la dimension maxima de la toile, l'on sait que les points de fuite des droites à 45° seront toujours hors de la toile.

Pour les déterminer, on s'y prend ainsi :

On place (fig. 1), la toile ou le calque, quand la dimension du tableau le permet (*), sur une longue table ou sur le parquet de l'atelier, l'on prolonge d'un trait de crayon blanc la ligne d'horizon et l'on porte à droite et à gauche du point V des longueurs égales à la distance choisie.

On obtient ainsi les points de fuite des droites à 45°. En joignant au moyen d'un fil ces points aux points du tableau par lesquels on veut mener des lignes perspectives à 45°, la question est résolue. C'est le procédé pratique le plus commode et le plus rapide, et s'appliquant, comme on le verra par la suite, à toute ligne fuyante.

(*) Dans le cas contraire, une simple observation va nous donner une règle théorique très-simple (fig. IV). Exemple : la toile a 1 mètre de large et la distance de l'œil au tableau est choisie, je suppose, égale à deux fois cette largeur, soit 2 mètres.

La figure IV nous indique que, si nous connaissions le point de rencontre de la ligne à 45° avec la ligne V O, le résultat cherché serait obtenu.

Or, les triangles D¹YV, KYT¹ étant la réduction l'un de l'autre ou semblables (1), si je mesure KT' avec le mètre et le compare à D¹V qui est égal à 2 mètres, je saurai ce que vaut KY comme grandeur, relativement à VY.

Admettons que KT' soit égal à $0^m,25$, ce sera le huitième de D¹V, qui vaut 2 mètres; YK sera le huitième de YV; mais YK et YV formant la ligne entière KV, si je divise KV en neuf parties, la première division donnera le point Y (2).

Règle. — Chercher avec le mètre le rapport de T'K avec la *distance* et diviser VK dans le même rapport *plus un*.

Le raisonnement serait le même pour toute autre ligne partant d'un autre point de TT'; il est évident alors qu'au lieu d'avoir à évaluer T'K, ce sera SK, et le rapport entre SK et D¹V n'étant plus le même, le point Y sera rapporté en Y'.

Remarque III. — Des deux remarques précédentes on peut tirer cette conséquence : trouver toute ligne perspective à 45°, sans nouvelle cons-

(1) Voir à l'appendice.

(2) Il me semble que cette méthode est plus simple, et plus commode que celle désignée habituellement sous le nom de **Distance réduite** dans les Traités de perspective.

truction, lorsqu'on a déjà obtenu sur la toile, par une des méthodes indiquées, une première direction de la ligne.

En effet (fig. V), admettez que la ligne T"N remplisse cette condition et supposez-la, par la pensée, prolongée jusqu'en D¹.

Toutes les lignes partant d'un point compris entre H' et T" pour aller au point D¹, étant toutes perspectivement parallèles entre elles dans la nature, couperont HN en parties proportionnelles à celles de H' T".

Par conséquent, si je divise H'T" et HN en un nombre égal de parties, je suis sûr que les lignes tracées par les mêmes points de division concourront toutes, étant prolongées, au point D¹.

La question ne serait point entièrement résolue, si nous ne trouvions pas aussi le moyen de tracer les lignes à 45° dans la partie de la toile T"NT et PEF.

Pratiquement, il suffit de porter au-dessus du point P et au-dessous du point N des divisions égales à NI et de joindre au moyen d'un fil ces points au point D¹.

Théoriquement, si par le point N' l'on suppose une des lignes ainsi tracées, on remarquera comme ci-dessus que la comparaison des triangles D'N'H', TN'S fournira une autre méthode.

En effet, si N' H est les cinq septièmes de N' T, D' H sera les cinq septièmes de T S (1).

On peut apprécier en mètres D' H, puisque c'est la différence entre la *distance* et V H que nous pouvons mesurer sur la toile ; donc il est facile, connaissant ce rapport, de déterminer sur la ligne de terre la position du point S, qui, réuni au point N', nous donnera la ligne cherchée.

Bien que cette manière d'opérer soit très-simple, la première est plus rapide et évite les erreurs.

Les opérations pour le point de distance D°, placé à droite de l'observateur, sont identiquement les mêmes que pour le point D'.

Dans le tracé des lignes faisant un angle quelconque avec l'horizon, les règles précédentes trouveront leur application.

Résolvons maintenant la questions suivante :

Les lignes du fond de la salle et des murs latéraux étant tracées sur la toile, *diviser ces lignes en parties soit égales entre elles à l'échelle, soit égales à des dimensions données.* De là deux questions à résoudre :

(1) Que le lecteur ne s'effraie pas de la multiplicité de ces lignes qu'il n'est pas obligé de tracer, si elles lui sont inutiles. La question étant résolue et le principe posé, c'est à lui d'en prendre le strict nécessaire.

1° Pour les lignes parallèles à la ligne de terre ;
2° Pour les lignes fuyantes.

1er *cas*. — On comprend aisément qu'en divisant la ligne de terre, d'après l'échelle de proportion, en un nombre de parties égales à celles demandées, et mesurées même, si l'on veut, avec le mètre, d'après nature, et les joignant au point V, la ligne de fond et ses parallèles seront partagées en un même nombre de parties correspondantes. Exemple (fig. VI).

Soit B l'angle de la salle ; en un point, distant de cet angle d'une longueur de 3m,50, je veux tracer sur le mur du fond une porte de 3 mètres de largeur.

A partir du point T sur la ligne de terre, je prends à l'échelle de proportion une longueur de 3m,50, TN, et une longueur NR égale à 3 mètres. Les lignes passant par ces points et le point V couperont la ligne de fond BI en des parties de dimension perspective correspondante.

En joignant le point M, milieu de NR, au point V, on obtient le point M', milieu perspectif de la porte.

Remarque. — Il arrive fréquemment que le mur latéral n'aboutit pas exactement au point T (fig. VII) ; dans ce cas on détermine directement sur BI, au moyen de l'ÉCHELLE DE PROPORTION

des figures couchées, les longueurs demandées. (Voir, page 9, 1ʳᵉ partie.)

Même question sur le mur latéral.

On énonce ce problème généralement ainsi :

Diviser une ligne fuyante perpendiculaire ou quelconque en parties égales (fig. VIII) *ou proportionnelles à des grandeurs données.*

Soient les lignes données A B, AB'. à partager en quatre parties égales. Par le point A, je mène une parallèle AL à la ligne de terre TT'.

Je joins le point B à un point quelconque N de la ligne d'horizon, et prolonge la ligne jusqu'en L.

Je partage A L en quatre parties égales, et je joins les points de division M, R, S, au point N.

Les lignes MN, RN, SN partagent la ligne A B en parties perspectivement égales entre elles, puisqu'elles sont les côtés de triangles perspectivement semblables.

Si les longueurs demandées avaient dû être égales à de certaines dimensions prises sur l'échelle, après avoir mené comme ci-dessus une parallèle à la ligne de terre sur le point A, on joindrait L au point V et on prolongerait la ligne jusqu'en E.

A partir du point E sur la ligne de terre, on porterait les longueurs à déterminer, prises à l'échelle du tableau, et on joindrait les points de division obtenus au point V. La ligne A L se trouverait ainsi divisée en longueurs métriques;

il ne resterait plus qu'à joindre ces points de division au point N.

La suite des idées nous amène à traiter la question ci-après :

Prendre en un point d'une ligne fuyante, perpendiculaire au tableau, une longueur en mètres égale à un nombre donné? (fig. IX.)

Exemple : Tracer en un point donné A d'un mur latéral, l'ouverture d'une porte d'une grandeur déterminée.

Soit $1^m,50$ l'ouverture demandée.

A partir du point T, à l'échelle de proportion, je porte $1^m,50$ sur la ligne de terre.

Je joins cette division au point V.

Par le point A, je mène une parallèle A M à la ligne de terre, et par le point M, intersection des lignes VM, AM, je mène la ligne D'M à 45°, qui se trouve être la diagonale du carré perspectif AMS'S.

AMS'S étant un carré perspectif de $1^m,50$ de côté, AS est bien la longueur demandée.

La solution du problème proposé nous a fait connaître en même temps le moyen de tracer horizontalement, en un point quelconque du tableau, un carré perspectif d'une grandeur donnée.

Diverses applications de la règle :

Perspective d'un rectangle. — Soit à mettre en perspective au point A, un rectangle de 4 mètres de longueur et $2^m,50$ de largeur (fig. X) :

1° Tracer, par le point A, un carré perspectif de 4 mètres de côté, A M S' S ;

2° Sur la parallèle à la ligne de terre A M prendre une largeur A M' de $2^m,50$.

Le rectangle perspectif A M' N S a $2^m,50$ de largeur et 4 mètres de longueur.

Si le rectangle avait eu des mesures inverses, on aurait tracé un carré de $2^m,50$, puis on aurait prolongé les lignes A' E, A M' jusqu'à leur rencontre avec R V.

L'exemple suivant se présente naturellement à l'esprit :

Tracé, vu de front ou de côté, d'un escalier à marches rectangulaires.

D'après nature, avec le mètre on prendrait les dimensions suivantes :

1° Mesure de la longueur, de la largeur, de la hauteur du rectangle de la première marche ;

2° Nombre de marches, et leur largeur.

2° *Opération perspective.* — Mettre en perspective les rectangles indiqués par le plan géométral (fig. X).

Élever à chaque angle des verticales d'une hauteur successivement égale à celles mesurées sur le terrain et les joindre entre elles.

Indiquer, en traits pleins, la portion visible de l'escalier, et en points ronds, la portion cachée.

Perspective d'un cercle. — Comme on peut toujours inscrire un carré dans un cercle, ou un

cercle dans un carré, il sera facile, en mettant d'abord le carré en perspective, d'obtenir ensuite la perspective du cercle demandé.

Si le cercle cherché n'est pas d'une grande étendue, on pourra, après avoir mis en perspective le carré qui l'inscrit, en tracer les diagonales (fig. IX), et, au moyen des quatre points E, F, G, R sommets du cercle, en tracer le contour.

Généralement, avec ces quatre points, on peut tracer la perspective du cercle. L'observation suivante donne le moyen d'obtenir quatre autres points.

Je trace sur un morceau de papier isolé un cercle du diamètre demandé pris à l'échelle du tableau; puis le carré intérieur *t r s y*, le carré extérieur T R S Y, et les diamètres, ainsi que l'indique la figure XI *bis*.

Je mets en perspective les deux carrés, et je mène les diagonales. Les points indiqués sur la figure XI par des points noirs sont huit points de la circonférence du cercle perspectif.

On pourrait, par des procédés analogues, trouver autant de points que l'on voudrait; mais il me semble que ceux indiqués sont suffisants, et que ce serait une complication inutile.

Problèmes résolus par cette règle. — Élevez aux angles du carré, ou au sommet du cercle des verticales; prenez à l'échelle de proportion (voir 1^{re} partie) les hauteurs égales que vous voudrez,

joignez les extrémités de ces lignes au point V, vous aurez ainsi la perspective d'un carré, d'un cercle, d'un rectangle, à une hauteur voulue du plan horizontal. De plus, l'ensemble de la figure donnera la perspective d'un bâtiment rectangulaire quelconque, d'une tour…. En prolongeant l'axe central d'une quantité déterminée, et joignant son sommet aux divers points de la circonférence, on trouve la représentation perspective d'un clocheton, d'un moulin, etc.

Parquets. — Les parquets se composent de carrés ou de cercles, de disposition plus ou moins variée, on les mettra aisément en perspective avec les règles indiquées. Il y a lieu cependant de faire deux observations générales :

1° Le parquet paraîtra d'autant plus plat à l'œil que la *distance choisie* se rapprochera de trois fois la largeur du tableau, c'est-à-dire sera plus grande;

2° Faire le croquis du parquet en vraie grandeur à l'échelle, sur une feuille de papier isolée, et reporter comme pour la perspective du cercle (fig. XI) les longueurs trouvées sur la ligne de la terre ; mener ensuite les lignes de fuite.

Autre question. — Reprenons la figure XI, et déterminons, au moyen du cercle perspectif horizontal, la perspective d'un cercle dans un plan vertical.

Exemple : Tracer au point A dans le plan latéral

une porte à plein cintre, de six mètres de haut sur quatre mètres de large.

Supposons déterminée la perspective d'un cercle horizontal de quatre mètres.

Des points A, E, C, F, I, élevons des verticales.

Je prends à l'échelle de proportion une grandeur C L, axe de la porte égale à 6 mètres.

Les pieds-droits de la porte étant égaux à 4 mètres, puisque le plein cintre est d'un rayon de deux mètres, je prends cette hauteur à l'échelle, et je joins le point a au point V,

$a\,i$ sera le diamètre perspectif du demi-cercle vertical fuyant; c, le centre; L, le sommet.

Trois points du cercle fuyant sont ainsi trouvés.

On peut facilement en obtenir deux autres.

Les verticales élevées aux points E et F se composent d'une hauteur de 4 mètres, jusqu'au diamètre $a\,i$ plus d'une longueur $u\,s$ (fig. XI bis), que l'on peut mesurer avec le compas sur l'échelle de proportion.

La hauteur totale étant appréciée en mètres, la déterminer perspectivement comme pour A a, et joindre l'extrémité de la ligne e au point V, qui coupera en f la verticale élevée au point F.

Tracer le demi-cercle perspectif au moyen des points a, e, L, f, i.

Comme on le voit, il n'y a eu à appliquer aucune règle nouvelle.

Ce serait se répéter que de dire qu'il en serait

de même pour le tracé perspectif d'une porte plein cintre, vue de front.

Résumé. — De ce qui précède on peut conclure que : *quelleque soit l'image à représenter, soit sur le mur de fond, soit sur le mur latéral,* UNE RANGÉE DE COLONNES, D'ARCADES, D'ARBRES, UNE GRILLE, UNE BOISERIE, UNE CHEMINÉE, etc., etc., la marche à suivre est générale et la même pour tous les cas.

Elle se résume toujours ainsi : 1° prendre sur le terrain avec le mètre les différentes dimensions nécessaires; 2° les reporter sur le plan horizontal du tableau; 3° élever les verticales, les prendre égales à l'échelle, aux dimensions trouvées sur le terrain, et achever le tracé en menant les lignes fuyantes au point V.

Ce travail terminé, on aura sur sa toile la perspective d'ensemble; en achevant de dessiner de sentiment les détails architecturaux, on résoudra à première vue les problèmes les plus compliqués.

Tous les exemples que l'on pourrait citer, les figures qu'on y ajouterait, ne vaudront pas pour l'artiste une seule application faite en suivant la méthode indiquée; qu'on me permette d'ajouter qu'il se présente en perspective des cas d'une solution difficile, même pour les plus experts, et que tout le mérite, résultat de l'expérience et de l'habitude, consiste précisément à trouver l'application des règles énoncées jusqu'ici.

Il y a lieu d'examiner maintenant quelles sont les modifications à apporter aux méthodes qu'a fait connaître l'étude des vues de front, lorsque les lignes fuyantes concourent, sur l'horizon, en un point autre que le point V.

Vues accidentelles.

D'après leur définition, dans les vues accidentelles, *les lignes de fond ont des points de fuite quelconque sur la ligne d'horizon.*

De là, il résulte des avantages très-importants qu'il faut signaler.

Les lignes de fuite du fond, n'allant plus concourir au point V, ou aux points de distance, l'artiste a toute liberté de les disposer à son gré, puisque la première direction d'une des lignes de fond est laissée complétement à son choix.

De plus, l'angle droit que forment entre elles les lignes de fuite, étant perspectivement plus ou moins ouvert, suivant la distance choisie, on peut le déterminer de telle façon que les lignes qui le forment aient une direction heureuse.

Pratiquement, on peut même tracer d'après nature, ou au moyen d'une bande de papier que l'on replie sur elle-même, l'angle de la salle qu'on veut représenter, avec l'ouverture qu'il paraît avoir pour l'œil, et le rapporter ensuite tel quel sur le tableau au point choisi.

On examine alors, point important, quelle est la *distance* à laquelle correspond ce tracé; on voit si elle est trop grande ou trop petite, et après quelques essais, on peut judicieusement fixer son choix.

L'inclinaison de la ligne de fond sur la ligne d'horizon pouvant être aussi faible que possible, en d'autres termes, la ligne de fond pouvant se rapprocher au gré de l'artiste, de la parallèle à la ligne de terre, on peut réunir les avantages des vues de front à ceux que présentent les vues accidentelles (1).

La première question qui se présente dans le tracé d'un intérieur, est évidemment celle-ci : *une première direction* AB *étant tracée sur la toile, à volonté, déterminer, en un point* B *de cette ligne, un angle droit perspectif* (fig. XII).

Premier moyen pratique.

Il est bien entendu que, dans les vues accidentelles comme dans les vues de front, la direction des lignes de fond est toujours subordonnée au choix du *point de fuite principal sur l'horizon*.

(1) Toutefois il est bon de remarquer que si les vues accidentelles sont plus pittoresques et moins monotones que les vues de front, elles ont l'inconvénient d'appeler beaucoup plus l'attention de l'œil, de détruire la grandeur des lignes architecturales en en altérant le dessin, et ne doivent être guères employées, je crois, pour un tableau d'un sujet sérieux.

Je crois utile de rappeler ce qui a été dit à ce sujet (page 22, II⁰ partie) : 1° que le point de fuite principal est l'extrémité de la ligne perpendiculaire abaissée idéalement par l'œil sur la toile ; 2° que dans les vues accidentelles les lignes fuyantes, hors le cas particulier d'être perpendiculaires au tableau, ne vont point aboutir au point de fuite principal ; et que, en opposition avec les vues de front, on ne peut, en regardant un tableau, déterminer la place du point de fuite principal sur l'horizon en prolongeant jusqu'à l'horizon deux lignes fuyantes du tableau.

Cependant, le point de fuite principal n'en est pas moins, pour être matériellement moins visible à l'œil, la base du tracé perspectif des lignes du tableau.

Il y a donc lieu de bien le déterminer à l'avance sur la toile avant de commencer le tracé du fond.

Cette explication importante donnée, je reprends la question :

Je place la toile sur le plancher ou sur une longue table, à plat bien entendu ; puis, au moyen d'un fil, je prolonge à droite et à gauche de la toile la ligne d'horizon.

Je trace d'un trait de crayon blanc, la ligne VO qui représente l'éloignement de l'œil du tableau, c'est-à-dire *la distance*.

Je prolonge la ligne AB, de la même manière, jusqu'à sa rencontre avec la ligne d'horizon.

Le point F', d'après ce qui a été dit (II° partie, page 23), sera le point de fuite de toutes les lignes parallèles à AB.

Si je joins au moyen d'un fil le point O au point F', la ligne F'O sera donc parallèle perspectivement à AB. Puisque les lignes concourant au même point de la ligne d'horizon, c'est-à-dire ayant même point de fuite (page 23) sont parallèles dans la nature.

En conséquence, si, au point O, avec l'équerre, je trace une perpendiculaire à F'O, soit OE, et que je prolonge la ligne OE jusqu'à l'horizon en F, j'aurais au point F le point de fuite de toutes les lignes perpendiculaires à AB ou à ses parallèles (1).

En joignant le point B au point F, la ligne FB sera donc perspectivement la perpendiculaire cherchée au point B, et l'angle ainsi formé sera bien perspectivement droit (2).

(1) Ceux de mes lecteurs qui auront étudié la géométrie descriptive comprendront que l'angle droit tracé au point O l'est mathématiquement parlant et non perspectivement, cet angle se trouvant tout entier dans le plan horizontal mené par les trois points FOF' qui se trouve rabattu suivant FOF'. Une explication élémentaire de cette question ne me paraît pas possible.

(2) Dans le cas particulier où les lignes AB, BC, ont pour points de fuite les points de distance D', D", la vue accidentelle prend le nom spécial de *vue d'angle*. Il n'est pas né-

Conséquences. — 1° Je puis partager, suivant le besoin, l'angle droit (fig. XII) formé au point O, en deux, trois, quatre... parties et chercher les points de fuite, sur l'horizon, de ces divisions; en joignant ensuite au point B les points de fuite de ces lignes, l'angle droit perspectif B se trouvera divisé en un nombre de parties correspondantes.

Comme exemple, j'ai tracé sur la figure la ligne F'''O qui partage l'angle O en deux parties égales; cette ligne étant la diagonale du carré perspectif est importante à connaître.

2° Si on avait voulu au point B avoir un angle perspectif d'une ouverture donnée, il suffisait après avoir cherché le point de fuite F' de AB, et joint O au point F', de faire au point O un angle de l'ouverture donnée, en vraie grandeur, et d'achever le tracé comme ci-dessus;

3° Il a été dit (1re partie) qu'il était utile et commode de tracer tout d'abord sur le terrain perspectif du tableau, un damier perspectif de carrés d'une grandeur prise à l'échelle.

Ce travail préliminaire facilite en effet le placement des objets accessoires du tableau, puisqu'on

cessaire, dans ce cas, de chercher l'angle droit perspectif en B, comme il vient d'être dit, puisque si la ligne AB tracée sur la toile a pour point de fuite un des points de distance D¹, sa perpendiculaire perspective ne peut être autre que DD¹.

peut toujours se rendre compte à vue d'œil des grandeurs perspectives, correspondant à des longueurs métriques désignées.

Le moyen suivant m'a semblé le plus pratique. Je divise en carrés de 0m,25, de côté, par exemple, et, à l'échelle, une feuille de papier plus ou moins grande.

Je place ensuite cette feuille sur une table (figure XIII), de manière que l'un des angles du damier se trouve sur VO (prolongé s'il est nécessaire) en maintenant les deux côtés du damier aboutissant à cet angle, parallèles à FO, F'O. J'amorce les points de rencontre du bord inférieur de la toile avec les lignes du damier et je les joins respectivement à F et F'.

Le plus grand inconvénient du tracé des parquets dans les vues accidentelles est que le parquet paraît toujours tomber d'un côté ou de l'autre quelqu'exact qu'en soit le tracé perspectif. Je crois qu'il est sage de ne pas l'employer.

QUESTION INVERSE DE LA PRÉCÉDENTE. — *Ayant tracé à vue sur la toile, la direction des deux lignes* AB, BC, *formant entre elles dans la nature un angle droit, chercher la place du point de fuite principal sur la ligne d'horizon, et la distance correspondante.*

Cet énoncé est la meilleure preuve que le peintre est entièrement libre de composer à son gré

son tableau, puisqu'il peut aller jusqu'à faire dépendre du tracé perspectif fait de sentiment, la place du point de fuite principal. Cette question est des plus sérieuses et d'une grande utilité.

Je reprends la figure XII, et je suppose les lignes AB, BC, tracées à vue d'après nature ou de sentiment, sur la toile.

Je cherche les points de fuite F et F'.

Le point O à déterminer se trouvera évidemment sur la demi-circonférence décrite, sur FF' comme diamètre, puisque l'on sait que, si l'on joint dans un demi-cercle divers points de la circonférence aux extrémités du diamètre, les angles ainsi formés sont droits.

Je décris ce demi-cercle au moyen d'un fil.

Le point de fuite principal devant se trouver toujours dans le tableau, le point O ne pourra être compris tout au plus qu'entre les deux bords prolongés de la toile, c'est-à-dire sur l'arc de cercle SR.

Je mène le rayon central GN, qui est la *distance maxima* du tableau, suivant la direction des lignes choisies AB, BC; je la mesure à l'échelle, et je vois si elle est comprise entre une fois et trois fois la largeur de la toile.

Si elle est moindre qu'une fois, d'après la définition de *la distance*, on doit modifier le tracé des lignes AB, BC; *il en est de même si elle est supérieure à trois fois.*

Entre ces limites, l'on sera sûr que tout *point pris sur la ligne d'horizon, comme point de fuite principal*, répondra à une DISTANCE, comprise dans les limites adoptées.

On reconnaîtra par là, si la direction donnée de sentiment aux lignes A et B est bonne, en un mot, *si l'on a bien vu*.

La méthode trouvée ci-dessus est essentiellement pratique et mathématique ; cependant pour compléter la résolution du problème, je vais indiquer le moyen de faire le tracé sur la toile elle-même.

On comprend tout d'abord que la toile n'étant pas élastique, on ne résoudra la question qu'en faisant une réduction du tableau, puis en l'appliquant au tableau lui-même.

Je prends sur VO (fig. XIV), à partir du point V, une fraction de la distance assez petite, un cinquième, par exemple, pour qu'elle se trouve sur la toile.

Si l'on suppose le tableau d'une largeur de 0m,50, et la distance égale à deux fois cette largeur, c'est-à-dire à 1 mètre, la fraction de la distance sur VO sera égale à 20 centimètres.

Je joins VB, et je partage cette ligne en cinq parties.

Par la première division, je mène avec la règle une parallèle à AB, soit *a' b'*.

Je résous la question comme il a été dit ci-dessus, et ainsi que l'indique la figure.

Pour appliquer le tracé au tableau vrai, il suffit par le point B de mener une parallèle mathématique à $b'c'$.

Remarque. — Les deux lignes AB et BC étant déterminées sur la toile, pour ne pas être obligé de recommencer la même opération toutes les fois qu'une parallèle à ces lignes sera nécessaire, on divise comme il a été dit (page 35), les bords verticaux de la toile en parties égales, et le cas échéant, en joignant entre elles les divisions de même côté, on a, sans construction nouvelle, toute parallèle aux lignes AB et BC (1).

(1) J'avais tracé sur la toile, m'a dit un de nos camarades, un carré accidentel; je voulais déterminer le point de fuite principal et je n'ai pu le faire par les méthodes que vous indiquez. Ce cas particulier est implicitement renfermé dans la question que nous venons de résoudre. En effet les deux lignes fuyantes AB, BC, ne sont-elles pas la moitié d'un rectangle respectif? en joignant le point C au point F et le point F au point O, le rectangle ne se trouve-t-il pas complet. Si donc ayant tracé sur la toile, *de sentiment*, un carré ou un rectangle, l'on veut déterminer le point de fuite principal il faut d'abord prolonger deux des côtés (non opposés) jusqu'à la ligne d'horizon, rectifier le tracé du carré ou du rectangle en examinant si les deux autres côtés prolongés viennent aboutir à ces points de fuite trouvés, puis résoudre la question comme ci-dessus, au moyen de deux des côtés non opposés tels que AB, BC.

J'ai cru devoir dire un mot de cette question présumant que cette explication lèvera toute difficulté.

Reprenons maintenant un exemple dans les questions traitées dans les vues de front, et appliquons-le aux vues accidentelles.

Déterminer sur une ligne fuyante quelconque AB, à partir d'un point C, une longueur en mètres donnée; en d'autres termes, trouver, par exemple, l'ouverture d'une porte de 1m,50 de large (fig. XV).

La règle trouvée (page 39) donnerait pour la ligne fuyante au point V, la longueur CL.

Si l'on traçait du point C comme centre, et d'un rayon de 1m,50, un cercle perspectif, la circonférence de ce cercle couperait la ligne AB au point cherché.

L'on peut décrire cette demi-circonférence au moyen des deux carrés perspectifs, de 1m,50 de côté, indiqués sur la figure XV, d'une manière très-suffisante, puisque l'on en connaît trois points perspectifs I, K, L.

De plus, toute ligne joignant le point C à la circonférence, serait le tracé sur le sol du vantail de la porte.

Cet exemple nous donne la règle générale suivante : *Dans les vues accidentelles l'on résout la question comme dans les vues de front, et on les ramène aux différents cas particuliers au moyen de cercles perspectifs.*

Si maintenant, en résumé, nous énumérons les règles générales nécessaires pour mettre tout

tableau en perspective, nous verrons qu'elles sont peu nombreuses, et que la variété seule de la question à laquelle il faut les appliquer pourra quelquefois, dans des tracés architecturaux compliqués, arrêter un moment le peintre; avec un peu de patience et de réflexion, l'on en viendra bientôt à bout.

Énoncé des règles.

1ʳᵉ *règle*. — Déterminer en un point quelconque d'un tableau, et à l'échelle de proportion choisie, une verticale, ou une parallèle à la ligne de terre d'une longueur métrique donnée, quelle que soit son élévation au-dessus ou au-dessous du sol du tableau.

Application de la règle aux figures et aux objets accessoires.

2ᵉ *règle*. — Trouver un angle perspectif droit ou quelconque, et le diviser en un nombre de parties demandé.

3ᵉ *règle*. — Déterminer une longueur en mètres sur une ligne fuyante, à partir d'un point donné; en opérer la division.

Objets accessoires. — Dans le tracé des intérieurs, on ne s'est occupé que des murs, et par cela même implicitement des meubles y attenant, qui en suivent nécessairement les lois de fuite; mais, comme il peut se trouver dans l'étendue

de la salle un objet qui, bien que de forme rectangulaire, ou du moins pouvant être ramenée à cette forme, ait une perspective qui lui soit propre et parfaitement indépendante des lignes de fuite des murs, il y a lieu d'examiner et de voir quelle est la marche à suivre.

Prenons comme exemple un siége à mettre en perspective (fig. XVI).

Les problèmes à résoudre sont les suivants :

1° Déterminer, au moyen de l'échelle de proportion, la hauteur du siége au point choisi, soit XA;

2° Tracer à volonté une première direction sur le sol XB, et chercher son point de fuite F';

3° Trouver l'angle droit perspectif X;

4° Prendre sur les lignes fuyantes XB, XE, des longueurs perspectives égales à celles de la nature;

5° Mener des verticales aux points E, X, G, I;

6° Mener les lignes fuyantes qui coupent les verticales aux points correspondants à la hauteur XA.

Tenant avant tout à être pratique et compris, nous avons préféré cette redite; il est évident qu'ainsi effectué le tracé perspectif est rigoureusement exact; mais je crois peu nécessaire de l'appliquer d'une manière aussi complète sur le tableau; c'est à chacun de voir, quels sont les points de repère indispensables pour dessiner à

vue l'image de l'objet à représenter : en tout cas, l'on voit que ce n'est que l'application des trois règles générales trouvées.

Paysage. — Dans la note 1 de la page 23 (II° partie) il a été fait une observation relative aux lignes qui ne sont pas horizontales.

Dans le paysage, ces lignes se présentent fréquemment : un chemin montueux, les lignes d'inclinaison des toits, par exemple; elles vont aboutir, comme il a été dit, en un point quelconque du tableau, sur une ligne parallèle à l'horizon, et qu'on désigne par le nom d'horizon secondaire, sus-horizontal, sous-horizontal, suivant qu'il se trouve au-dessus ou au-dessous de la ligne d'horizon proprement dite.

Leur détermination théorique est très-simple; mais je ne pense pas qu'elle soit utile à chercher. Il me semble que, dans ce cas, la perspective de sentiment suffit; d'autant plus que, quel que soit le terrain sur lequel se trouve la construction, les murs sont toujours verticaux, les lignes de fenêtres horizontales, ainsi que les lignes faîtières et les bords inférieurs des toits, et que, par conséquent, les règles générales sont là pour aider l'artiste à redresser les erreurs d'appréciation qu'il pourrait commettre.

Cependant, en commençant il sera bon comme exercice, et pour se familiariser avec la pratique de la perspective de chercher exactement les

points de fuite de toutes les lignes. Si, dans le cours de cette Étude, j'ai quelquefois répété qu'il fallait autant que possible faire de la perspective de sentiment, c'est que, dans ma pensée, je ne m'adressais qu'aux personnes qui, par l'expérience et l'habitude de dessiner d'après nature avaient appris à *bien voir*. On comprend aisément que pour connaître quelles libertés on peut se permettre dans l'application pratique d'une science, il est nécessaire avant tout de la posséder.

Je laisse aux traités purement techniques sur la perspective les questions relatives au tracé des ombres ou des images réfléchies des objets. La résolution mathématique de ces problèmes n'est pas une partie aussi importante de la perspective qu'on pourrait le croire, du moins pour la peinture.

En effet, serait-il possible, dans un tableau, quel qu'il soit, de déterminer géométriquement les ombres des objets qui le composent, et de plus, le résultat obtenu, mathématiquement exact, au point de vue de l'art, serait-il toujours vrai?... C'est évidemment par *le sentiment*, que, le plus souvent, le peintre doit remplacer les *méthodes scientifiques*; seule, l'étude intelligemment fidèle de la nature peut faire espérer ce résultat.

Quant à la perspective aérienne je n'en parle que pour mémoire; elle échappe en effet à toute

loi mathématique, et tout ce que l'on en pourrait dire ne laisserait dans l'esprit du lecteur que des idées vagues et confuses. Elle est du domaine de l'art, proprement dit, c'est dans le grand livre de la nature, comparé aux ouvrages des maîtres qu'il convient de l'étudier.

Notre tache s'arrête là, très-heureux si les lois que nous avons énoncées dans l'étude de la perspective linéaire, étant bien comprises, peuvent aider le lecteur à deviner les secrets de la perspective aérienne.

APPENDICE

NOTIONS ET DÉFINITIONS DE GÉOMÉTRIE.

1. Tout corps solide quelque borné qu'il soit, réunit les trois dimensions de l'étendue : *longueur, largeur, hauteur ou profondeur*.

2. La géométrie a pour objet l'étude des corps ; elle indique les méthodes à suivre pour les représenter comme forme et comme grandeur linéaire.

3. Un point géométrique est une partie de l'espace infiniment petite, et n'a aucune des trois dimensions.

Une suite de points forme une ligne ; on suppose la ligne sans hauteur et sans largeur.

4. Il n'y a que deux espèces de lignes, *la ligne droite* A B *et la ligne courbe* A' B' fig. 1 ; une ligne brisée est fournie de portions finies de lignes droites.

Fig. 1.

5. On admet comme axiome, que *la ligne droite est le plus court chemin d'un point à un*

autre: deux lignes droites qui, prolongées indéfiniment, ne peuvent se rencontrer, sont dites *parallèles* et *convergentes* ou *concourrantes* dans le cas contraire.

6. La forme d'un corps dépend de la surface qui le limite : la surface n'a pas de hauteur ou épaisseur. Quand toutes les lignes qu'on peut mener par les points d'une surface sont des lignes droites, cette surface se nomme *plane* ou simplement *plan*.

7. Un plan est *horizontal* quand il est parallèle à la direction des eaux tranquilles ; il est *vertical* quand il suit la direction d'une corde tendue par un poids suspendu à son extrémité inférieure ; la ligne ainsi obtenue est dite ligne verticale : toutes les verticales sont parallèles.

8. Toute ligne tracée sur un plan horizontal est *horizontale*.

9. Les limites des plans s'indiquent par des lignes ; toute surface sur laquelle on ne peut mener une ligne droite, ou composée de droites, est une *surface courbe*.

Des angles.

10. L'espace compris entre deux droites qui se coupent se nomme *angle*, quelle que soit son étendue. Le point de rencontre des deux lignes est le *sommet* de l'angle. C A B, fig. 2, est un

angle, dont A est le sommet, B C l'ouverture, et les lignes A B et A C, les côtés, dont la longueur ne change rien à la valeur de l'angle (1).

Fig. 2.

11. Une ligne droite est *perpendiculaire* à une autre ligne lorsqu'elle forme avec celle-ci deux angles adjacents égaux; ils sont dits angles droits; dans le cas contraire la ligne est dite oblique. Fig. 3.

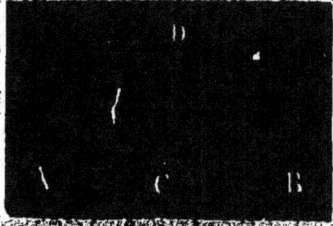

Fig. 3.

12. Si les côtés de l'angle droit sont prolongés tous les deux au-delà de son sommet, il en résulte quatre angles droits ; 1, 2, 3, 4, fig. 4.

Fig. 4.

(1) La lettre indiquant le sommet de l'angle se place toujours au milieu.

13. Tout angle plus grand qu'un droit est *obtus*. C A B, fig. 6.

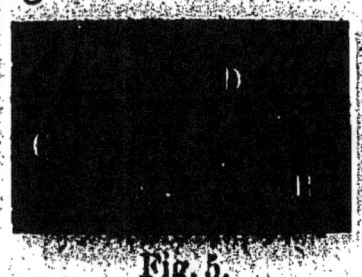

Fig. 5.

14. Tout angle D A B moindre qu'un droit est *aigu*. Fig. 5.

Des polygones.

15. L'espace compris entre un certain nombre de lignes droites ou courbes qui se coupent deux à deux est désignée généralement sous le nom de *polygone*.

16. Les polygones se distinguent les uns des autres par des noms particuliers suivant le nombre de lignes qui le composent : les lignes sont les côtés du polygone, et leur ensemble, c'est-à-dire le contour du polygone, est appelé *périmètre du polygone*.

17. Les angles et les sommets d'un polygone sont formés par l'intersection des lignes qui le composent : le polygone est *régulier* quand les angles sont égaux ainsi que les côtés.

Des triangles.

18. Le plus simple des polygones est le

triangle. Il y a trois sortes de triangles, le triangle *équilatéral*; les côtés et les angles sont égaux entre eux : A B C. Fig. 6.

Fig. 6.

19. Le triangle *isoscèle*; deux des côtés sont égaux; A C, B C. Fig. 7.

Fig. 7.

20. Un triangle est *rectangle*, quand l'un de ses angles est droit; le côté opposé à l'angle droit, est appelé *hypothénuse*. Fig. 8.

Fig. 8.

21. Le triangle *scalène*; tous ses côtés sont inégaux ; C A B est un triangle scalène rectangle, dont le côté B C, est l'hypothénuse. Fig. 8.

21 bis. Quand un triangle est l'image en plus petit ou en plus grand d'un autre triangle, les deux triangles sont dits semblables. Pour s'en faire une idée nette, menez dans un triangle quelconque, par un point pris sur l'un des côtés une ou plusieurs parallèles à l'autre côté, vous décomposerez le triangle choisi en une série de triangles, tous semblables entre eux.

Quadrilatères.

22. Un polygone de quatre côtés se nomme *quadrilatère*.

23. Un quadrilatère qui a tous ses côtés égaux et tous ses angles droits se nomme *carré*. Fig. 9.

Fig. 9.

24. Celui dont tous les côtés opposés sont égaux et parallèles est un *parallélogramme*. Fig. 10.

Fig. 10.

25. Le parallélogramme dont les côtés opposés

sont égaux et les angles droits se nomme *rectangle*. Fig. 11.

Fig. 11.

26. Un parallélogramme dont les côtés sont tous égaux sans que les angles soient droits, se nomme *lozange*. Fig. 12.

Fig. 12.

27. Un quadrilatère qui a deux côtés parallèles et inégaux, et les deux autres non parallèles, est un *trapèze*. Fig. 13.

Fig. 13.

28. Les autres polygones qui ont plus de quatre côtés se nomment *pentagones*, *hexagones*, etc., selon le nombre de leurs angles et de leurs côtés.

A B C D E, fig. 14, pentagone.

Fig. 14.

A B C D E F, fig. 15, hexagone.

Fig. 15.

29. Deux angles d'un polygone sont *adjacents* quand ils touchent tous deux à la même droite. Les angles A B C et B C D sont adjacents à la droite B C, parce que cette droite concourt à la formation de tous les deux.

30. Une ligne menée dans un polygone d'un angle à l'autre, se nomme *diagonale*. On ne peut mener aucune diagonale dans un triangle. On n'en peut mener dans un quadrilatère, que deux, qui se coupent. Dans la fig. ci-dessus les lignes A C, F C, et C E sont des diagonales.

Dans le triangle isoscèle, la ligne qui joint le sommet du triangle avec le milieu du côté opposé est dite *médiane*. La ligne qui partage l'angle d'un triangle est dite *bissectrice*.

Du cercle.

31. Le cercle est une portion de plan limitée par une ligne courbe dite circonférence du cercle (1).

Tous les points de cette courbe sont également éloignés d'un même point situé dans son plan, nommé centre.

32. Le *diamètre* du cercle est une ligne qui touche par ses deux extrémités à la circonférence, en passant par le centre. BC est le diamètre du cercle A. Fig. 16.

Fig. 16.

33. Le *rayon* est une droite menée du centre à la circonférence. Deux rayons valent un dia-

(1) Le cercle peut donc être considéré comme un polygone régulier dont les côtés, infiniment petits, ne peuvent plus se mesurer isolément.

mètre. AD est le *rayon* du cercle A. Toute droite qui touche deux points de la circonférence sans passer par le centre se nomme *corde*. Les deux parties de la circonférence séparées par la corde se nomment *arcs*; l'espace compris entre l'arc et la corde se nomme *segment*. E F, fig. 16, corde; G H, arc; E F G H, segment.

34. Quand la corde est moindre que le diamètre, le mot *segment* désigne toujours la plus petite des deux parties du cercle.

35. Un angle est *inscrit* dans un cercle quand son sommet touche à la circonférence et que ses côtés sont des cordes. B A C, fig. 17.

36. Un polygone est *inscrit* dans un cercle quand tous ses angles touchent à la circonférence, et que tous ses côtés sont des cordes.

ABC, fig. 18, est un triangle inscrit;

fig. 18.

ABCDE, fig. 19, est un pentagone inscrit.

fig. 19.

37. Une droite en dehors d'un cercle ne peut le toucher qu'en un point; on la nomme *tangente*. AB, et CD, fig. 20, sont des tangentes (1).

fig. 20.

(1) La tangente au cercle est toujours perpendiculaire au rayon mené par le point de contact F, E...

Inscrire un carré dans un cercle.

38. On mène à volonté le diamètre AB, fig. 21, on le coupe à angle droit par un second diamètre CD, perpendiculaire au premier.

Joignant par des droites les quatre points A, B, C, D, ces points deviennent les angles du carré dont les côtés sont des cordes qui partagent la circonférence du cercle en quatre arcs égaux. Les deux diamètres sont les diagonales du carré.

Si par le centre on abaissait les perpendiculaires sur les côtés de ce carré inscrit et qu'on les prolongeât jusqu'à la circonférence du cercle, en menant par les points E, F, G, H des tangentes à la circonférence, on obtiendrait un carré circonscrit. Fig. 21.

Fig. 21.

ABCDEF, fig. 22, est un pentagone circonscrit.

Fig. 22.

Quand le polygone est circonscrit au cercle, le cercle est inscrit au polygone, et réciproquement.

39. Pour employer les portions du cercle à la mesure de l'ouverture des angles, on divise le cercle en 400 parties égales qu'on nomme *grades*. Chaque grade se divise en 100 *minutes*, et chaque minute en 100 *secondes*. Dans l'ancienne division qui est encore la plus populaire le cercle est divisé en 360 degrés ; le degré en 60 *minutes*, la *minute* en 60 *secondes* : dire d'un angle qu'il est de 90 degrés, c'est dire en d'autres termes que c'est un angle droit ; de 45 degrés que c'est un angle demi droit, etc.

Des solides.

40. Tout corps qui a trois dimensions a aussi

nécessairement plusieurs surfaces ; on le nomme en géométrie *solide*.

41. Si l'on joint par des droites tous les angles correspondants de deux polygones égaux et parallèles, toutes ces droites sont des parallèles ; elles forment avec les côtés des premiers polygones des parallélogrammes, et la figure entière est un solide nommé *prisme*.

42. Les deux premiers polygones sont les *bases* du prisme ; les parallélogrammes en sont les *faces*, et toutes les droites qui terminent ces faces, sont les *côtés* du prisme.

43. Le nombre des angles des polygones égaux servant de bases au prisme détermine le nombre de ses faces.

44. Quand les bases et les faces font ensemble des angles droits, le prisme est *droit* ; dans tous les autres cas il est *oblique*.

45. Un prisme est toujours *polygonal* ; on le nomme *triangulaire*, *quadrangulaire*, *pentagonal*, quand sa base est un triangle, un quadrilatère ou un pentagone.

ACB, A'C'B' est un prisme triangulaire. Fig. 23.

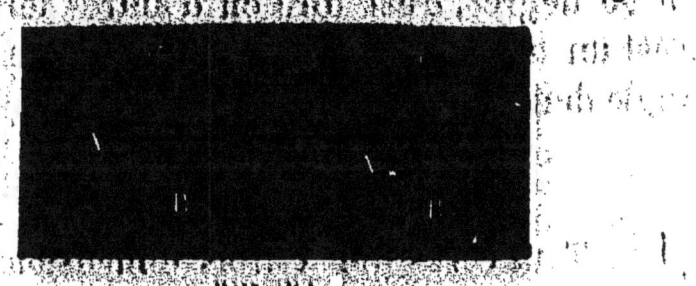

Fig. 23.

ABCDE, A'B'C'D'E', est un prisme pentagonal, fig. 24;

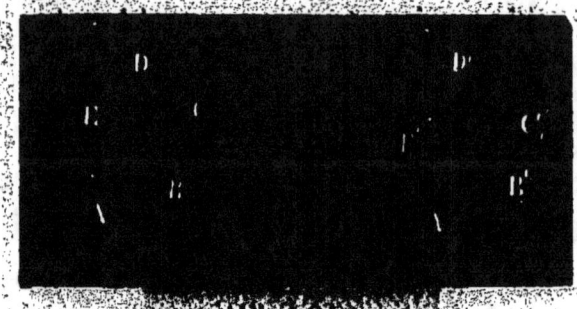
Fig. 24.

46. Quand les bases et les faces d'un prisme sont des parallélogrammes, ce prisme se nomme *parallélipipède*. ABDC, A'B'D'C', sont les bases d'un parallélipipède. Fig. 25.

Le parallélipipède est *rectangle* quand toutes ses faces font des angles droits avec ses bases. Quand toutes les faces d'un parallélipipède rectangle sont des carrés, on le nomme *cube*. Fig. 26.

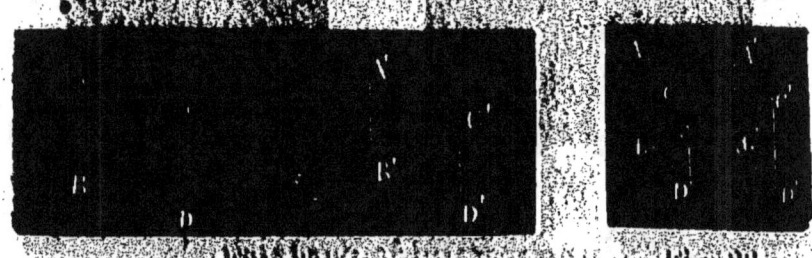
Fig. 25. Fig. 26.

Un solide formé de plusieurs surfaces triangulaires jointes par le sommet d'un de leurs angles, et adjacentes aux divers côtés d'un même polygone, se nomme *pyramide*. La pyramide a toujours pour *base* un polygone, comme le prisme. Elle prend le nom de *triangulaire*, *quadrangu-*

76 THÉORIE PRATIQUE DE LA PERSPECTIVE.

laire, pentagonale, selon le nombre des côtés de la base.

La fig. 26 représente une pyramide triangulaire,

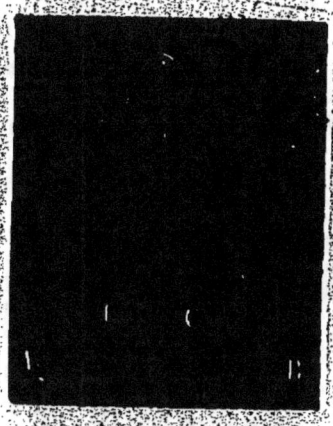

Fig. 26.

La fig. 27, une pyramide quadrangulaire;

Fig. 27. Fig. 28.

La fig. 28, une pyramide pentagonale.

Un parallélogramme rectangle, tournant sur un de ses côtés comme axe, engendre un solide qu'on nomme *cylindre*.

Le cylindre est terminé par deux cercles qui lui servent de base; la ligne qui passe par le centre de ces deux cercles se nomme l'*axe* du cylindre.

47. Le parallélogramme rectangle dont le mouvement circulaire sur un de ses côtés a produit le cylindre, se nomme *rectangle générateur* ABCD, A'B'C'D' sont deux cercles qui terminent le cylindre, et lui servent de base. BB'OO' en est le rectangle générateur; l'axe est le côté OO' de ce rectangle. Fig. 29.

Fig. 29.

48. Un triangle rectangle, tournant sur un de ses côtés immobile, engendre un solide qu'on nomme *cône*. La *base* du cône est circulaire. L'*axe* du cône est la médiane du triangle dont le mouvement circulaire a produit le cône; ce triangle se nomme *triangle générateur* du cône. Ce cône est dit cône droit, fig. 30. Si le triangle générateur était quelconque, le cône engendré serait dit oblique.

Fig. 30. Fig. 30 bis.

49. Un demi-cercle tournant autour de son diamètre comme axe décrit la surface d'un solide, qu'on nomme *sphère*. Tous les points de la sphère sont également éloignés d'un même point qu'on nomme *centre*.

50. Le rayon d'une sphère est celui d'un grand cercle, AB est l'axe de la sphère ; C, le centre ; BC et AC, les rayons. Fig. 31.

Fig. 31.

51. On nomme *grand cercle* de la sphère un plan circulaire qui passe par son centre.

Tout plan circulaire pris dans une sphère sans passer par son centre est un *petit cercle* de cette sphère. ABED, grand cercle ; FGLD, petit cercle. Fig. 31.

PROBLÊMES

COMMENT ON MESURE LES LIGNES ENTRE ELLES

52. La mesure linéaire adoptée pour comparer la grandeur respective des lignes est le mètre, c'est-à-dire la $10^{m/mo}$ partie du quart du méridien terrestre. On ne mesure donc plus les lignes entre elles qu'au moyen de cette unité. Ainsi une ligne a 20^m de longueur, une autre 10; la 2^e est la moitié de la 1^{re}.

53. PAR UN POINT DONNÉ HORS D'UNE DROITE, ABAISSER UNE PERPENDICULAIRE SUR CETTE DROITE.

Soit la ligne donnée B C, le point donné A. du point A comme centre et avec une ouverture de compas suffisante, décrire un arc de cercle qui coupe BC en D et E. Des points D et E avec une ouverture de compas décrire au-dessous de BC deux arcs de cercle qui se coupent en F. Joindre A et F avec la règle, A G est la perpendiculaire demandée. Fig. 32.

Fig. 32.

EN UN POINT D'UNE DROITE ÉLEVER UNE PERPENDICULAIRE.

54. Soit C, un point donné sur la ligne AB. Pour élever sur ce point une perpendiculaire, on prend à volonté sur AB à droite et à gauche de C deux longueurs égales, mais plus grandes que FC ou son égale CG. Avec ces longueurs prises pour rayons on trace au-dessus et au-dessous de AB des arcs de cercle, qui se

Fig. 35.

coupent en deux points D, E. Joignant ces deux points par une droite, elle passera par C, et sera la perpendiculaire cherchée. Fig. 35.

C'est le moyen géométrique; pratiquement on peut opérer ainsi.

55. Une règle et une équerre justes peuvent suppléer aux deux constructions géométriques que nous venons d'indiquer (1).

(1) On vérifie si l'équerre est juste en la tournant dans les deux sens.

Pour la première, on place la règle sur BC, et l'équerre sur la règle, de façon que son côté droit touche le point A.

Pour la seconde, on place la règle sur AB, et l'équerre sur la règle, en faisant correspondre l'angle droit de l'équerre avec le point donné C.

Mener par un point donné une parallèle à une ligne droite.

56. Soit A, le point donné, et BC, la ligne donnée. Fig. 33.

Du point A abaissez une perpendiculaire sur

Fig. 33.

BC, soit AE; au point A élevez une perpendiculaire sur AE; AF est la parallèle cherchée.

57. Avec la règle et une équerre on résout aussi la question. On place la règle sur le papier, (fig. 34), de telle sorte qu'en y appuyant le petit

Fig. 34.

82 THÉORIE PRATIQUE DE LA PERSPECTIVE.

côté de l'équerre, le grand côté ait la direction B C ; en faisant ensuite glisser l'équerre le long de la règle jusqu'à ce que ce grand côté passe en A, il n'y a plus qu'à tracer la ligne d'un trait de crayon. Fig. 34.

Diviser une droite en parties égales.

58. On mène par une des extrémités de la ligne à diviser A B, une droite indéfinie

Fig. 36.

AC, formant avec AB un angle quelconque. On prend à volonté sur AC, en partant de A, le

Fig. 36 bis.

nombre désiré de parties égales, par exemple six. On joint 6 avec B, et, menant par toutes les autres divisions les droites 1, 2, 3, 4, 5, parallèles à 6B, leur point de rencontre avec AB donne sur cette ligne les six divisions demandées. Fig. 36 et 36 *bis*.

Diviser une droite de la même manière qu'une autre divisée.

59. Ayant divisé AB en huit parties égales par la méthode indiquée et voulant obtenir les mêmes divisions sur CD, on mène à une distance quelconque de AB, mais parallèlement à cette ligne une ligne égale à CD. On joint les deux extrémités de AB aux deux extrémités de CD en prolongeant les

Fig. 37.

deux lignes AC et BD, jusqu'à ce qu'elles se rencontrent en un point E. Joignant par des droites toutes les divisions de AB, avec le point E, le passage de ces droites sur CD divise cette ligne en huit parties parfaitement égales.

60. Si les parties de A B étaient inégales en suivant le procédé indiqué on aurait sur CD, des divisions proportionnelles, semblables à celles de A B.

Dans la fig. 38 les 3 premières divisions de

Fig. 38.

A B sont des sixièmes, la quatrième est un quart, et les deux dernières des huitièmes de la longueur totale AB. Les divisions de CD sont aussi dans le même ordre : trois sixièmes, un quart et deux huitièmes de cette ligne. Toute autre division s'obtient de la même manière.

Mener par un point de la circonférence une tangente à un cercle.

61. Soit A, le point donné, menez le rayon A C ; par le point A, élevez une perpendiculaire à A C,

Cette perpendiculaire est la tangente demandée. Fig. 39.

Fig. 39.

Par un point donné hors d'un cercle mener deux tangentes à ce cercle.

62. Le procédé le plus simple est de poser un règle sur le point donné B, et sur le point de la circonférence que rencontre la règle placée en dehors du cercle. L'opération répétée de l'autre côté de la circonférence donne les deux tangentes

Fig. 39 bis.

BD et BE, qui touchent le cercle aux deux points D et E. Fig. 39 bis.

63. La construction géométrique usitée pour arriver au même résultat est de joindre le point donné A avec le centre C, fig. 40 ; de tracer avec la moitié de la longueur A C comme rayon, un

Fig. 40.

cercle qui coupe le premier en deux points D, E ; on joint ces points avec A ; les tangentes cherchées sont AE et AD. On opère absolument de même pour obtenir, à partir du point B, les tangentes FB et GB, ou tant d'autres tangentes qu'on voudra mener de quelque point que ce soit.

Les lignes DA, AE, BF, BG sont bien des tangentes au cercle C, puisqu'elles sont perpendiculaires aux rayons CD, CE, CF, CG comme angles inscrits dans une demi circonférence dont les sommets sont en D, E, F, G. Fig. 40.

Tracer un ovale.

64. L'ovale n'est qu'un cercle allongé, en géométrie on le désigne sous le nom d'*ellipse*, (fig. 41). On l'obtient en coupant soit le cylindre soit le cône droit par un plan oblique à l'axe. Les deux diamètres de l'ellipse se nomment *grand axe* et *petit axe* : quand les deux axes sont égaux, l'ellipse est un cercle.

65. On obtient la circonférence d'un cercle en se servant d'un point nommé centre qui se trouve à égale distance de tous les points de la circonférence ; dans l'ellipse, il existe deux points sur le grand axe, qu'on désigne sous le nom de foyers de l'ellipse, et jouissant de cette propriété, *qu'en faisant la somme des deux lignes, joignant n'importe quel point du contour extérieur de l'ellipse à ces foyers, cette somme est constante.*

66. De là, un moyen de la tracer pratiquement, c'est la méthode généralement employée par les jardiniers.

Ayant arrêté les dimensions du grand axe et petit axe à votre choix, vous déterminerez les foyers de l'ellipse en traçant des extrémités du petit axe des arcs de cercle, d'un rayon égal à la

moitié du grand axe ; ces points trouvés, vous

Fig. 41.

prenez soit un fil, soit une corde, (suivant la grandeur choisie pour votre ellipse), égale au grand axe de l'ellipse.

Fig. 42.

Au moyen de deux épingles vous fixez les extrémités de ce fil à chaque foyer, puis avec la pointe d'un crayon ou autre objet, vous en tracez

NOTIONS DE GÉOMÉTRIE. 89

le contour en tendant le fil, et maintenant la pointe sur le papier ou le sol C; D, E, G,.... sont les positions successives de la pointe traçant le contour. Fig. 42.

Mesure des surfaces.

67. Pour avoir la mesure d'une toile, qui es une surface rectangulaire, il suffit avec le mètre de mesurer le grand côté et le petit côté, de multiplier l'un par l'autre les nombres obtenus, le produit donne le résultat en mètres carrés ou fraction de mètre carré.

68. La surface d'un triangle s'obtient en mesurant un des côtés du triangle avec le mètre; puis abaissant de l'angle opposé une perpendiculaire sur ce côté la mesurer avec le mètre, en prendre la moitié, et multiplier par cette moitié le côté déjà mesuré; le produit donne le résultat cherché.

69. Delà ces deux règles, un rectangle; un parallèlogramme, a pour mesure : *le produit de sa base par sa hauteur*; le triangle, le produit de sa base par la moitié de sa hauteur.

70. La circonférence d'un cercle est un peu plus que 6 fois le rayon.

71. La surface du cercle est un peu plus que 3 le produit du rayon par lui-même.

72. La grosseur ou volume d'un cylindre s'obtient en multipliant la surface du cercle de base, par l'axe du cylindre. Pour le cône c'est le produit de la base par la $1/_2$ de la hauteur.

Il faut se rappeler qu'en prenant le tiers, le quart, la moitié de la hauteur et de la largeur d'une toile, la toile nouvelle ne sera pas le tiers, le quart, la moitié, mais le sixième, le huitième, le quart en surface de la première seulement.

EN VENTE
A LA LIBRAIRIE SCIENTIFIQUE, INDUSTRIELLE ET AGRICOLE
Eugène LACROIX, Imprimeur-Éditeur
54, rue des Saints-Pères, 54

BIBLIOTHÈQUE DES PROFESSIONS INDUSTRIELLES ET AGRICOLES
Série, C. N° 6

LA MÉCANIQUE DE L'ATELIER

GUIDE PRATIQUE
DE
L'OUVRIER MÉCANICIEN

PAR
M. A. ORTOLAN
Mécanicien en chef de la Flotte

AVEC LA COLLABORATION
DE
MM. BONNEFOY, COCHEZ, DINÉE, GIBERT, GUIPONT & JUHEL
Mécaniciens de la Marine, ex-élèves des Écoles d'arts et métiers

Un volume in-18 jésus de 627 pages, avec 61 figures dans le texte, et un atlas de 52 planches. L'atlas et le texte, reliés à l'anglaise. Prix 12 fr.

Quelque brillantes que soient les facultés natives de celui qui se trouve jeté aujourd'hui dans le grand courant des carrières industrielles, que son point de départ soit l'établi de l'ouvrier ou le bureau du dessinateur, qu'il arrive de l'humble école mutuelle ou de

grandes écoles professionnelles, le succès ne lui est possible qu'à la condition d'ajouter aux suggestions de son intelligence ou à son instruction théorique, la connaissance des faits acquis par l'expérience de tous, les méthodes abrégées en usage dans les grandes usines. Les publications, les livres spéciaux, les dessins accompagnés de légendes sont indispensables pour abréger le temps de ce nouvel apprentissage, mais à la condition qu'ils soient à la portée des connaissances déjà acquises par les personnes qui y cherchent le complément de leur instruction professionnelle.

Les *Guides pratiques* conviennent au plus grand nombre (apprentis, ouvriers, contre-maîtres). Ils sont très-souvent utiles aux personnes familiarisées avec la démonstration des principes et les données mathématiques qui conduisent aux meilleures applications.

C'est à ces deux titres que le Guide pratique de l'*Ouvrier mécanicien* vient prendre sa place dans la *Bibliothèque des professions industrielles* fondée par nous depuis six années et comptant plus de cent volumes favorablement accueillis par le public.

S'il était d'usage de placer une épigraphe en tête d'un livre de cette nature, comme il l'est lorsqu'il s'agit de littérature et de philosophie, nous aurions choisi cette vérité caractéristique du progrès :

Le mieux qui succède au bien, doit lui être préféré.

Nous attendons avec confiance le droit de dire que l'œuvre modeste et consciencieuse à laquelle nous avons pris part dans une certaine mesure, justifie la promesse de cette épigraphe.

L'Éditeur.

Extrait de la Préface. L'ouvrier mécanicien est un recueil de faits réunis sous la forme de calculs arithmétiques accessibles à toutes les personnes qui savent faire les quatre premières règles. Nous ne saurions trop recommander aux ouvriers qui ne sont plus familiarisés avec les signes et les annotations des mathématiques élémentaires, de ne pas croire qu'il y a pour eux quelque difficulté à comprendre les formules écrites dans ce livre et à s'en servir. Les calculs qu'elles résument, sous la forme la plus simple, sont suivis d'un ou de plusieurs exemples d'application.

Les parties du texte imprimées en petits caractères, traitent le côté plus théorique que pratique des questions ou contiennent l'exposé des principes et les dispositions. On peut se dispenser de les étudier, si on ne veut trouver dans l'Ouvrier mécanicien que le secours d'un formulaire pour l'application immédiate.

Les parties du texte imprimées en caractères plus fort, contiennent les indications simples et précises sur le plus grand nombre de cas d'application de la mécanique aux professions industrielles. Ces indications proviennent de l'expérience des ingénieurs et des constructeurs en renom, et de celle des auteurs du livre

PREMIÈRE PARTIE

ARITHMÉTIQUE.

Fractions ordinaires.
Système décimal et fractions décimales.
Rapports et productions géométriques.

Carrés, cubes, racines carrées, racines cubiques.
Règles de trois.
Règles de Société.
Règles d'intérêt et d'escompte.
Règles de mélanges et d'alliages.

ALGÈBRE PRATIQUE.

Équations algébriques.

GÉOMÉTRIE PRATIQUE.

Tracé des parallèles et des perpendiculaires.
Construction des angles.
Figures géométriques.
Triangles et leur construction.
Quadrilatères les plus usuels, leur construction.
Tangentes et sécantes à la circonférence, angles inscrits et circonscrits, circonférences, tangentes, etc.
Polygones réguliers, figures inscrites et circonscrites au cercle.
Mesure et divisions des lignes et des angles.
Solides.
Mesure des surfaces et des volumes.
Lignes trigonométriques.

DEUXIÈME PARTIE

MÉCANIQUE ÉLÉMENTAIRE, FORCES, TRANSFORMATION DES MOUVEMENTS, RÉSISTANCE DES MATÉRIAUX.

Chute, poids et densité des corps.
Forces.
Composition des forces.
Centre et gravité des solides.
Travail des forces et sa mesure.
Équilibre des machines simples.
Frottements.
Origine des forces produisant le mouvement dans les machines.
Des machines en général.

Transmissions et transformations des mouvements.
Transmission de circulaire continu en circulaire continu.
Transformation du mouvement circulaire continu en rectiligne alternatif.
Transformation du mouvement rectiligne alternatif en circulaire alternatif ou continu.

Exemples de transmission et de transformation de mouvements.
Résistance des matériaux.
Effort de traction.
Effort de compression.
Force de flexion.
Résistance au cisaillement.
Résistance à la torsion.
Epaisseur des murs.
Pans de bois, planchers et combles.

TROISIÈME PARTIE
MACHINES MOTRICES A AIR, POMPES, MACHINES HYDRAULIQUES.

Moulins à vent.
Machines soufflantes.
Scieries.
Hydraulique.
Appareils et machines à élever l'eau.
Pompes élévatoires.
Machines motrices hydrauliques.
Roues à aubes planes recevant l'eau en dessous.
Roues en dessous à palettes courbes dites à la Poncelet.
Roues de côté à aubes planes.
Roues à augets.
Roues pendantes.
Turbines.
Roues à niveau constant, système Sagebien.
Roues à admissions intérieures, système Millot.
Résultats pratiques des divers systèmes de roues hydrauliques.
Presses hydrauliques et pressoirs.

QUATRIÈME PARTIE

Machines à vapeur.
De la chaleur.
De la vapeur.
Condensation de la vapeur.
Chaudières à vapeur.
Dimensions des parties des chaudières.
Combustion et chauffage.
Consommation d'eau et de combustible, dimensions calculées pour une chaudière de 50 chevaux.
Données sur l'établissement des détails des chaudières.
Machines proprement dites à vapeur.
Calculs de la puissance et dimensions des pièces principales des machines à vapeur.
Appréciation des divers systèmes de machines.

Vingt-cinq tables numériques complètent les données pratiques sur les questions d'application.

L'atlas comprend 52 planches ainsi divisées :
Géométrie pratique et lignes trigonométriques . . 8 pl. 126 fig.
Mécanique appliquée 15 — 424
Hydraulique. Machines élévatoires et pompes . . . 8 — 52
— Machines motrices, roues, turbines. 6 — 47
Chaudières et machines à vapeur 15 — 60

BIBLIOTHÈQUE DES PROFESSIONS INDUSTRIELLES ET AGRICOLES
Série I, N° 5.

DICTIONNAIRE
INDUSTRIEL

A L'USAGE DE

TOUT LE MONDE

OU LES

100,000 SECRETS ET RECETTES DE L'INDUSTRIE MODERNE

Agriculture. — Animaux domestiques.
Arboriculture. — Architecture. — Arts et Métiers.
Arts industriels. — Astronomie. — Botanique. — Chemins de fer.
Chimie industrielle et agricole. — Conservation des substances alimentaires.
Constructions civiles. — Économie industrielle, domestique et rurale. — Engrais.
Géologie. — Histoire naturelle. — Hydraulique. — Hygiène. — Industries diverses.
Jardinage. — Machines à vapeur. — Machines agricoles. — Mines.
Minéralogie. — Métallurgie. — Navigation. — Physique.
Ponts et chaussées. — Zoologie.

PAR MM.

LES RÉDACTEURS DES *ANNALES DU GÉNIE CIVIL*

E. LACROIX,

Ingénieur civil,

Membre de l'Institut royal des ingénieurs de Hollande, etc.

DIRECTEUR DE LA PUBLICATION

PARIS

LIBRAIRIE SCIENTIFIQUE, INDUSTRIELLE ET AGRICOLE

Eugène LACROIX, Imprimeur-Éditeur

Libraire et Imprimeur de plusieurs Sociétés savantes

54, RUE DES SAINTS-PÈRES, 54

Tous droits de traduction et de reproduction réservés.

DICTIONNAIRE INDUSTRIEL

PUBLIÉ

par M. E. LACROIX

MODE DE PUBLICATION

Le *Dictionnaire* est publié en 22 livraisons renfermant chacune 80 pages, petit texte, contenant la matière d'un volume in-8°. Prix : 1 fr. la livraison. On peut acquérir séparément chaque livraison.

L'ouvrage se divise également en 4 fascicules.

1er fasc., liv. 1 à 5; 2e fasc., liv. 6 à 10; 3e fasc., liv. 11 à 15; 4e fasc., liv. 16 à 22.

Le prix des fascicules 1, 2 et 3 est de 5 fr. le 4e, 7 fr. Ils se vendent séparément.

L'ouvrage complet forme 2 volumes. Il renferme 1600 pages, caractères compactes et est accompagné de 676 gravures intercalées dans le texte.

Prix, broché.	**20** fr.
Cartonné à l'anglaise.	**22**
Demi reliure.	**25**

Le *port en sus* pour les départements et l'étranger.

On souscrit à Paris dans les bureaux de la *Bibliothèque des professions industrielles et agricoles*.

Eugène LACROIX, éditeur
54, rue des Saints-Pères, 54.

A l'Étranger et dans les départements, chez les principaux libraires

PRÉFACE DE L'ÉDITEUR.

Il y a quelques années que nous avions conçu la pensée de publier l'ouvrage que nous offrons aujourd'hui au public. Dès 1869 les matériaux en étaient réunis et sans les évènements malheureux qui ont signalé les années 1870 et 1871, nous eussions fait paraître cet ouvrage trois ans plus tôt.

En le publiant nous continuons l'œuvre à laquelle nous avons consacré tous nos efforts, du jour, où nous avons créé la *Bibliothèque des professions industrielles et agricoles*.

Le Titre que nous avons adopté : *Dictionnaire Industriel à l'usage de tout le monde* en indique tout d'abord la portée.

Notre Maison qui compte bientôt un demi-siècle d'existence (1) s'est fait connaître par ses nombreuses publications, relatives aux sciences, aux arts, à l'industrie, à l'agriculture.

Avec le concours d'Ingénieurs, de Professeurs et de savants français et étrangers il nous a été donné de pouvoir fonder en 1862, les *Annales du Génie Civil*.

En 1867, nous avons avec ces courageux et savants collaborateurs pu entreprendre et mener à bonne fin une Étude consciencieuse sur *la Grande Exposition du Champ de*

(1) La librairie scientifique-industrielle et agricole a été fondée en 1827, par L. Mathias. M. Lacroix l'a réuni au Comptoir des Imprimeurs-Unis en 1854 et il la dirige depuis cette époque.

Mars (1). Ce travail est aujourd'hui la seule trace sérieuse de cette grande exhibition, parce que tous les articles qui le composent ont été traités au point de vue technique et non au point de vue de l'actualité, aussi le lit-on toujours avec l'intérêt qui s'attache à toute œuvre sérieuse et durable; c'est pourquoi nous avons été amené à réimprimer une seconde édition à laquelle nous avons donné ce titre que nous croyons bien approprié : *Nouvelle Technologie des Arts et Métiers, des Mines, etc.*

Deux ans avant, comme nous le disons plus haut, nous avions commencé la publication de la série de volumes, à l'ensemble duquel nous avons donné le nom de *Bibliothèque des professions industrielles et agricoles*. Cette collection compte aujourd'hui 150 volumes publiés ou en cours de fabrication; chacun d'eux est signé d'un nom bien connu dans la science industrielle, aussi cette collection a-t-elle rapidement conquis sa place, non-seulement dans la librairie française, mais encore à l'étranger ou plusieurs des volumes qui la composent ont eu l'honneur de la traduction.

Après ce préambule un peu long peut-être, mais nécessaire à l'intelligence de ce qui va suivre nous venons expliquer ce que nous avons voulu, ce que nous avons espéré faire, en publiant notre *Dictionnaire Industriel*.

Par l'énumération de la quantité prodigieuse de nos récentes publications, on se rend compte aisément de la richesse de documents inédits et nouveaux dont nous disposons. Or qu'est-ce, la plupart du temps, qu'un nouveau Dictionnaire ? Une nouvelle impression ou compilation de livres plus ou moins anciens tombés dans le domaine public, ce qui met le compilateur tout à son aise pour faire de la copie rapide. Et d'abord un homme seul, osera-t-il dire qu'il a assez

(1) Études sur l'Exposition de 1867, 8 vol. gr. in-8. Ensemble 5,000 pages environ, 3,000 figures dans le texte et 2 atlas de 260 pl. in-fol. Paris, 1867-1869. Eugène Lacroix, imprimeur-éditeur, 55, rue des Saints-Pères. Prix : 120 fr.

de connaissances pour traiter et parler de tant de choses diverses alors que l'étude complète d'une seule des branches de la science demande la vie d'un homme.

Ici n'est pas notre cas. Cinquante auteurs ont collaboré à ce livre, et chacun pour sa spécialité.

Notre seul rôle à nous n'a été que de nous occuper du choix heureux ou malheureux des questions à traiter, d'amalgamer toutes les copies, de les relier entre elles, de les coordonner et de les imprimer de notre mieux.

Un grand nombre de procédés industriels, nouvellement découverts, des inventions récentes, des recettes économiques, d'autres inventions ou recettes qui quoique connues précédemment n'ont pas encore été détrônées par la science nouvelle; *toutes ces richesses scientifiques* disons-nous faisaient et font l'objet de tous ces ouvrages publiés par nous dans ces dernières années et dont chacun est la monographie complète d'une question donnée.

Réunir en un seul ouvrage condensé, autant que faire se pouvait, la quintessence de tous ces matériaux épars et rester abordable à la majorité des personnes désireuses de s'instruire, tout en étant suffisamment clair, tel a été le but de notre entreprise.

La *variété* des matières, le *choix* à faire et la question de savoir quelles étaient celles qui mériteraient plus ou moins de développement, sont des causes qui nous ont parfois embarrassé, nous avons tâché d'éviter cet écueil sans cependant être certain d'y être toujours parvenu. Toutefois, *nos rédacteurs* se sont toujours attachés à éliminer soigneusement toutes les parties théoriques pour ne parler qu'un langage usuel qui puisse être compris de tout le monde et pour ne donner que des faits pratiques dont l'étude donnera pour fruit, nous l'espérons, une instruction réelle.

Les figures dont nous avons enrichi notre texte ne sont pas des images faites pour flatter les yeux ni pour amuser les enfants. Elles portent avec elles comme le texte qu'elles viennent rendre plus compréhensible, leur enseignement.

Parfois la vue d'un dessin en dit plus que bien des pages ; aussi n'avons-nous pas négligé ce moyen propre à nous faire mieux comprendre.

En un mot la science de nos rédacteurs n'est pas ce que l'on est convenu d'appeler de la science vulgarisée, c'est de la science industrielle véritable et réellement pratique, quoique dégagée de tous les calculs abstraits et de toutes les démonstrations trop particulières à un sujet traité.

S'il ne peut faire l'objet d'une récréation futile, notre *Dictionnaire Industriel* pourra être un livre de récréation sérieuse, utile et l'objet d'études intéressantes, non-seulement pour la population industrielle et manufacturière, mais encore pour les gens de loisir.

Pour rendre cet ouvrage encore plus instructif, nous en avons fait une sorte de Dictionnaire polyglotte en donnant la traduction des termes techniques en *anglais* et en *allemand*.

Nous terminons ce court exposé en faisant connaître les noms de nos principaux collaborateurs et nous faisons suivre cette liste de la table méthodique des matières traitées, en donnant la série abrégée des mots qui composent notre *Dictionnaire*.

E. LACROIX.

Paris, 1er janvier 1875.

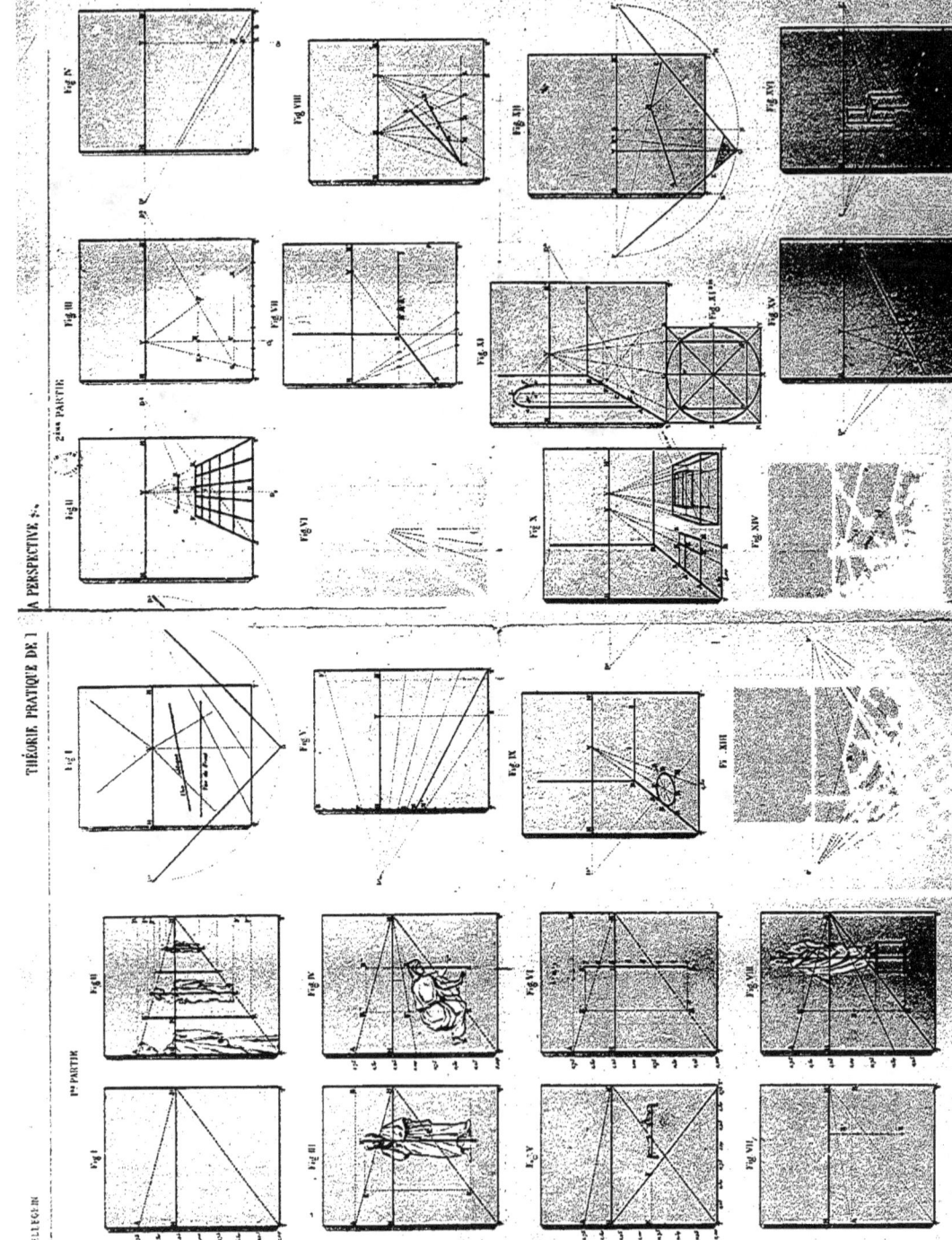

NOMS DES PRINCIPAUX RÉDACTEURS

Ballet (Ch.), arboriculture.
Barbot, art industriel.
Benoit Duportail, travaux des chemins de fer.
Belin, hydraulique.
Berlioz, horlogerie.
Berthieu (de), constructions navales.
Birot, arpentage, nivellement, propriétés rurales.
Bona, constructions rurales.
Bonneville, briqueterie.
Bouniceau, ciments, constructions à la mer.
Bourgoin d'Orli, plantes exotiques.
Champion, industries de l'Orient.
Chateau, corps gras industriels.
Clegg, fabrication du gaz.
Courtois-Gérard, jardinage et culture maraîchère.
Daguzan, les beaux-arts.
Droux, savons, bougies et chimie industrielle.
Dubief, procédés industriels, liqueurs de ménage, etc.
Dufréné, industries diverses.
Du Moncel, applications de l'électricité.
Fairbairn, métallurgie.
Flamm, chauffage et ventilation.
Fol et Kœppelin, chimie industrielle, teinture, etc.
Foucher de Careil, constructions économiques.

Frochot, sylviculture.
Garnault, physique.
Gayot, animaux domestiques.
Gobin (A.), agriculture générale.
Gobin (H.), les insectes.
Grandvoinnet, génie rural.
Jaunez, céramique.
Jeunesse, l'imprimerie, les livres, etc.
Laineur, génie rural, irrigations, drainage.
Lerolle (L.) histoire naturelle.
Lunel (le docteur), économie domestique, hygiène.
Marlot-Didieux, la basse-cour, questions de vénerie.
Morandière, chemins de fer, la voie, les signaux, etc.
Nogues, minéralogie, géologie.
Ortolan, mécanique générale, machines à vapeur, etc.
Palaa, constructions, engins et appareils élévatoires.
Parant, tissage, filature.
Plazanet (de), hydroplastie, galvanoplastie.
Pouriau, physique agricole.
Prouteaux, papiers, cartons.
Rambosson, mélanges.
Rous, art militaire.
Saco, chimie générale.
Stammer, sucrerie et distillation.
Vigreux, machines-outils, moteurs hydrauliques.
Villain, industries diverses.

MATIÈRES TRAITÉES

I. ÉCONOMIE DOMESTIQUE ET MANUFACTURIÈRE : procédés usuels, conservation des aliments, falsification, recettes culinaires, fabrication des liqueurs, etc.

II. HYGIÈNE, MÉDECINE, CHIRURGIE, PHARMACIE : Recettes, formules, plantes médicinales, etc.

III. ARBORICULTURE : Jardinage, horticulture, sylviculture, culture maraîchère, essence des bois et leur emploi dans l'industrie.

IV. AGRICULTURE : Engrais, amendements, prairie, génie rural, grande et petite culture, etc.

V. ANIMAUX DOMESTIQUES : Élevage, acclimatation, alimentation, domestication, hygiène.

VI. INSECTES UTILES ET NUISIBLES, ANIMAUX DE LA CHASSE ET DE LA PÊCHE : Vers à soie, apiculture, pisciculture, etc.

VII. HISTOIRE NATURELLE : Botanique, géologie, etc.

VIII. ART DE L'INGÉNIEUR : Mines, ponts et chaussées, routes et chemins, hydraulique, machines à vapeur.

IX. MINÉRALOGIE : Mines, géologie, métallurgie, sondage, etc.

X. ARCHITECTURE : Architecture civile et architecture rurale, habitations des animaux, les matériaux, les terrassements, la maçonnerie, la charpente, la serrurerie, la menuiserie, la peinture, etc.

XI. ARTS ET MÉTIERS : technologie, procédés de l'industrie moderne.

XII. ART MILITAIRE, MARINE, MATHÉMATIQUES : Navigation maritime et fluviale, astronomie, architecture navale, digues et canaux.

XIII. CHIMIE ET PHYSIQUE INDUSTRIELLE, ÉLECTRICITÉ : Produits chimiques, distillation, saccharification, etc.

XIV. COMMERCE : Connaissances pratiques, technologie générale et renseignements usuels et domestiques.

TABLE PAR ORDRE MÉTHODIQUE.

des matières

CONTENUES DANS LE DICTIONNAIRE INDUSTRIEL.

I. *Économie domestique et manufacturière : Procédés usuels, conservation des aliments, falsifications, recettes culinaires, fabrication des liqueurs, etc.*

Abricots (*confitures d'*).
Absinthe.
Ail.
Alcarazas.
Ale.
Aliments.
Allaitement.
Amande.
Anis.
Assaisonnement.
Axonge.
Baratte.
Barrique.
Benjoin.
Benzine.
Betterave.
Beurre.
Bière.
Biscuit.
Blanchissage.
Boisson.
Bonbons (*sucre*).
Bouillon.
Bouquet (*parf.*).
Cacao (*beurre de*).
Café.
Cannelle.
Capacité (*mesures de*).
Caramel.
Cassis.
Cave.
Cerfeuil.
Cerise.
Champignon.

Chartreuse.
Châtaigne.
Cheminée.
Chèvre.
Chicorée.
Chiendent.
Chocolat.
Choucroûte.
Cirage.
Citron.
Clapier.
Cognac.
Coing.
Coloration des liqueurs.
Combustibles.
Confiture.
Cornichon.
Corset.
Coryza.
Curaçao.
Dégraissage.
Distillation.
Eau.
Eau-de-vie.
Élixir.
Encaustique.
Encre (*tache d'*).
Faisan.
Farine.
Fécule.
Fermentation.
Flanelle.
Fromages.
Fruits (*conservation des*).

— X —

Fûts.
Garus (*elixir de*).
Genièvre.
Girofle (*clous de*).
Glace.
Gouet (*plante alim.*).
Gourgane.
Groseilles (*confit. de*).
Houle (*fumisterie*).
Huiles.
Imperméable.
Jambon.
Lait.
Lampe.
Lapin.
Lard.
Lavande.
Lavoir public.
Légumes.
Lentille.
Lessivage.
Lessive.
Levain.
Levûre.
Lie du vin.
Lingerie.
Liqueurs.
Liquides.
Lit.
Literie.
Macaroni.
Macarons.
Maïs.
Manne.
Marasquin.
Marché.
Marmelade.
Marrons d'Inde.
Médecine domestique.
Menthe.
Miel.
Moelle de bœuf.
Moisissure.
Moutarde.
Noix.

Œufs.
Orge.
Ortie.
Oseille.
Paille.
Pain.
Panne.
Parapluie.
Pâtisserie.
Pêche.
Pétrole.
Pharmacie domestique.
Pieds (*cors aux*).
Piment.
Plancher.
Poire.
Poivre.
Pomme.
Pommes de terre.
Pressoir.
Quass.
Raisin.
Ratafia.
Rave.
Réglisse.
Riz.
Rouet.
Ruche.
Sabot.
Sachets.
Sagou.
Saindoux.
Salade.
Salsifis.
Sarrasin.
Saumure.
Savon.
Seigle.
Sirop.
Son.
Soufflet.
Sophistication.
Sultans (*parfumerie*).
Tamis.
Tapioca.

Tapis.	Vaisselle.	Éclopés.
Tenture.	Varech.	Érysipèle.
Thé.	Vermicelle.	Éther.
Tomates.	Vigne.	Finuline.
Tonneaux ou futailles.	Vinaigre.	Fièvres d'absence.
Topinambour.	Vins factices.	Furoncle.
Tripoli.	Volaille.	Gaiapiés.
Truffe.	Volière.	Galvatisation.
	Zabulon.	Gale.
	Ongle.	Carot.

II. *Hygiène, médecine, chirurgie, pharmacie, Recettes, formules, plantes médicinales, etc.*

		Gentiane.
		Gercure.
		Germandrée.
Aconit.	Chiendent.	Gingembre.
Alcalin.	Chlorose.	Gin (sang-gelatin).
Alcool.	Chûte.	Goitre.
Allaitement.	Ciguë.	Goudron.
Aloès.	Clou.	Goutte.
Amygdalite.	Colchique.	Grains de lin.
Angine.	Cold-cream.	Gravelle.
Anis.	Colique.	Grenade.
Aphte.	Contre poison.	Grippe.
Apoplexie.	Contusions.	Guimauve.
Appartements.	Convulsions.	Gymnastique.
Arsenic.	Coqueluche.	Hémorragie.
Asphyxie.	Coup de sang.	Haschisch.
Bain.	Coupure.	Hoquet.
Bardane.	Crampes.	Hameau.
Baume.	Croup.	Hygiène.
Belladone.	Dartre.	Indigestion.
Benoite.	Décoction.	Inflammation.
Blessure.	Dents.	Injection.
Boisson.	Dentifrice. (eau)	Pédicurie.
Bouillon.	Désinfection.	Jambes.
Brulûre.	Diabète.	Joinard.
Bryone.	Diachylon.	Kino.
Calville.	Japatine.	Kyste.
Camomille.	Diarrhée.	Laboratoire.
Camphre.	Digestion.	Laudanum.
Cataplasme.	Durillon.	Lavement.
Centaurée.	Dyssenterie.	Lavoir public.
Cerveau (*rhume de*).	Eau.	Liqueur.
Charbon.	Eau-de-vie camphrée.	Lacer.
Cheveux.	Empoisonnement.	Lin.
Chicorée.	Engelure.	

Entorse.
Érysipèle.
Éther.
Flanelle.
Fosses d'aisances.
Furoncle.
Galanga.
Galbanum.
Gale.
Garou.
Carus.
Gentiane.
Gerçure.
Germandrée.
Gingembre.
Gin-seng. (pharm.)
Goître.
Gourme.
Goutte.
Graine de lin.
Gravelle.
Grenade.
Grippe.
Guimauve.
Gymnastique.
Hémorrhagie.
Herbe.
Hoquet.
Humeur.
Hygiène.
Indigestion.
Inflammation.
Injection.
Ipécacuanha.
Jaunisse.
Kermès.
Kino.
Kyste.
Laboratoire.
Laudanum.
Lavement.
Lavoir public.
Liquides.
Looch.
Lotions.

Manne.
Massage.
Médecine domestique.
Mélisse.
Migraine.
Morelle.
Muscade.
Narcotique.
Natation.
Ongle.
Opiats.
Opium.
Ozone.
Palliatifs.
Palpitations de cœur.
Panacée.
Pariaris.
Pavot.
Pharmacie domestique.
Phthisie.
Pieds (cors aux).
Pince.
Pulvérisation.
Pyrèthre.
Quassia.
Quinquina.
Rachitis.
Rage.
Rebouteurs.
Réduction.
Régime.
Rhubarbe.
Rhumatisme.
Rhume de cerveau.
Saignée.
Saignement du nez.
Sangsues.
Santé.
Sapin.
Sassafras.
Sommeil.
Spatule.
Syncope.
Tabac.
Tilleul.

— XIII —

Tonique.
Trichine.
Valériane.

Variole.
Vulnéraire.

III. *Arboriculture: Jardinage, horticulture, sylviculture, culture maraîchère, essence des bois et leur emploi dans l'industrie.*

Abricotier.
Acacia.
Acajou.
Accolage.
Ambrette.
Angélique.
Arboriculture.
Arrosage.
Artichaut.
Asperge.
Bêche.
Binage.
Bois.
Bordure.
Bourgeon.
Bouton.
Bouture.
Buis, (*bois de*)
Cerisier.
Champignon.
Châssis.
Châtaignier.
Chêne.
Choux.
Choux-fleurs.
Coupe des arbres.
Dahlia.
Fève.
Giraumont.
Giroflier.
Gourgane.
Graine.
Grappe.
Greffe.
Grenadier.
Groseillier.

Haie.
Haricot.
Hêtre.
Horticulture.
Houblon.
Houx.
Jardin.
Jasmin.
Jet d'eau.
Jute.
Labyrinthe.
Laitue.
Légumes.
Lentille.
Liége.
Lilas.
Mâche.
Maraîcher.
Marcotte.
Marronnier.
Mélèze.
Navet.
Olivier.
Oranger.
Oseille.
Patates.
Pêcher.
Peuplier.
Pin Maritime.
Plantation.
Poires.
Pommes.
Pommes de terre.
Raisin.
Rateau.
Recéper.

Salade.
Salsifis.
Sapin.
Sassafras.
Saule.
Serre.
Sève.

Soumboul.
Taillis.
Thym.
Tomates.
Treillage.
Tremble.
Vigne.

IV. *Agriculture : Engrais, amendements, prairies, génie rural, grande et petite culture, etc.*

Agriculture.
Algue.
Alluvion.
Analyse.
Amendement.
Argile.
Arrosage.
Assolement.
Avoine.
Battage.
Bêche.
Betterave.
Beurre.
Binage.
Blé.
Boue, (*Engrais*)
Brôme.
Bruyères.
Buttage.
Calcaires. (*Terrains*)
Céréales.
Chanvre.
Charrue.
Chaulage.
Colza.
Défrichement.
Drainage.
Drèche.
Eau.
Ecobuage.
Engrais.
Epeautre.
Etable.
Farine.

Faulx.
Fécule.
Fève.
Foin.
Fosses d'aisances.
Fourrage.
Froment.
Fumier.
Génie rural.
Germination.
Graine.
Guano.
Herbe.
Herse.
Houe.
Humus.
Instruments d'agriculture.
Irrigation.
Labourage.
Locomobile.
Luzerne.
Maïs.
Manne.
Marais.
Marécageux.
Moisson.
Moulin.
Moulin à vent.
Noir animal.
Orge.
Pacage.
Paille.
Pâturages.
Pâture.

Plantation.
Prairies.
Raisin.
Rateau.
Rave.
Rayon.
Riz.
Saignée.
Sainfoin.

Sarrasin.
Scarificateur.
Seigle.
Semoir.
Soc.
Tarare.
Terre végétale.
Vidanges.
Yèble.

V. Animaux domestiques : Élevage, acclimatation, alimentation, domestication, hygiène.

Abreuvoir.
Abri.
Acclimatation
Accouplement
Agneaux.
Ane.
Animaux domestiques en général.
Auge.
Avoine. (coffre à)
Basse-cour.
Bélier.
Benoîte.
Bergeries.
Bœuf.
Bouc.
Boxes.
Brebis.
Brise-vent.
Canard.
Cheval.
Chèvre.
Clapier.
Cochon.
Colombier.
Constructions rurales.
Crèche.

Croisement.
Dindon.
Domestication.
Equarrissage.
Ecurie.
Etable.
Foin.
Fourrage.
Gallinacées.
Garrot.
Gélatine.
Genet (cheval).
Gesse (alimen.).
Grappe (méd. vétér.).
Haras.
Incubation.
Kyste.
Lapin.
Oie.
Pacage.
Paille.
Pâturages.
Ruche.
Son.
Vache.
Volière.

VI. Insectes utiles et nuisibles, animaux de la chasse et de la pêche : vers à soie, apiculture, pisciculture, etc.

Abeilles. Entretien, travaux d'été, maladies.
Ablette.
Alevin.

Alose.
Anguille.
Appât.
Aquarium
Barbeau.
Barbue.
Bécasse.
Belette.
Blaireau.
Bourdon.
Bouvreuil.
Brême.
Brochet.
Carpe.
Cerf.
Cochenille.
Cousin.
Faisan.
Galle (noix de).

Gallerie (ins. par.).
Gibier.
Goujon.
Graine (vers à soie).
Guêpe.
Hameçon.
Hareng.
Huître.
Insectes.
Laie.
Loutre.
Mouches.
Moule.
Ostréiculture.
Pêche.
Pisciculture.
Rats et souris.
Saumon.
Taupe.

VII. Histoire naturelle : Botanique, géologie, etc.

Aconit.
Algue.
Aloès.
Amandier.
Anis.
Argile.
Amadou.
Avoine.
Bardane.
Benoîte.
Bourgeon.
Bouton.
Bouture.
Bryone.
Cacao.
Cacaoyer.
Caféier.
Cannelle.
Caoutchouc.
Centaurée.
Châtaigner.
Chicorée.

Chiendent.
Coton.
Dartrier.
Datisque.
Dattier.
Dracocéphale.
Dragonnier.
Gaïac.
Galanga.
Galbanum.
Galipot.
Garance.
Garou.
Gaude.
Gomme (joaillerie).
Gomme (sel).
Genêt.
Genévrier.
Gentiane.
Géologie.
Germandrée.
Germination.

Gesso.
Giroflier.
Glaciers.
Gland.
Gneiss (*granit*).
Gomme.
Gouet.
Graine.
Guimauve.
Herbe.
Herbier.
Houblon.
If.
Igname.
Indigotier.
Insectes.
Iris.
Jute.
Lentisque.
Marais.
Marbre.
Marne.
Mélèze.
Morelle.
Orseille.
Ortie.
Paléontologie.

Patates.
Pétrole.
Piment.
Poivrier.
Pyrèthre.
Quercitron.
Quinquina.
Racine.
Réglisse.
Repiquage des meules.
Rhubarbe.
Robinier.
Safran.
Sagou.
Saumon.
Sève.
Sorbier.
Stalactites.
Storax.
Sumac.
Tilleul.
Topinambour.
Tournesol.
Vanille.
Varech.
Zoologie.

VIII. *Art de l'ingénieur : Mines, ponts et chaussées, routes et chemins, hydraulique, machines à vapeur, etc.*

Abaque.
Alignement.
Aqueduc.
Architecture hydraulique.
Arpentage.
Artésiens (*puits*).
Asphalte.
Bac.
Bélier hydraulique.
Béton.
Bielle.
Bitume.
Bois.

Boulons.
Brique.
Calque.
Chaleur.
Chaudière.
Chaux.
Chemins de fer.
Ciment.
Construction (la) en général.
Danaïde. (*hyd.*)
Drague.
Drainage.
Dynamite.

— XVIII —

Dynamomètre.
Eau.
Écluse.
Égout.
Émeri.
Engrenage.
Flotteur.
Générateurs.
Genou. (méc.)
Géodésie.
Géologie.
Goniomètre.
Graissage.
Graphique. (l'art)
Graphomètre.
Grue (mach. élév.).
Grume (bois en).
Hectare.
Hotte à draguer.
Houille.
Hydraulicien.
Hydraulique.
Hydromètre.
Hydrostatique.
Immersion.
Incrustation.
Inertie.
Injection des bois.
Irrigation.
Jalon.
Jaugeage.
Jet d'eau.
Jetée.
Joint universel.
Kilogrammètre.
Laitier.
Laiton.
Laminage.
Lavis.
Lavoir public.
Lé.
Levage.
Levée.
Lever des plans.
Levier.

Lime.
Limeur (étau).
Lingot.
Lingotière.
Locomobile.
Locomotive.
Lubrificateur.
Lut (mastic).
Macadam.
Machines.
— à vapeur.
— à calculer.
Machiniste.
Manomètre.
Marais.
Marteau-pilon.
Mastic.
Mécanicien.
Mécanique.
Métal.
Métallurgie.
Minerais.
Minéraux utiles.
Mire.
Môle (brise-lames).
Monnaies (fabr. des).
Monte-charges.
Mortiers.
Moteur.
Moufle.
Mouflette.
Musoir.
Niveau.
Nivellement.
Noria.
Palan.
Palée de ponts.
Palier.
Palplanche.
Parallèle.
Pavage.
Pavé.
Pendule.
Perspective.
Phare.

Pic.
Pieu.
Pignon.
Pince.
Planimétrie.
Pompes.
Pont.
Poulie.
Presse.
Pression.
Pressoir.
Puits artésiens.
Quai.
Quinconce.
Rails.
Railways.
Receper.
Refus.
Regard.
Règle à calculer.
Régulateur.
Remblai.
Réservoir.
Rigole.
River.
Robinet.
Rondelle.
Rouage.
Roue.

Sas.
Scieries mécaniques.
Sémaphore.
Signal.
Siphon.
Soles.
Sondage.
Sonnette.
Soupape.
Tiroir.
Toile à calquer.
Tôle.
Tracé.
Trajectoire.
Travée.
Tréfilerie.
Turbine.
Tuyaux.
Vanne.
Vapeur.
Vaporisation.
Viaduc.
Vide.
Voirie.
Volant.
Volume.
Voûte.
Wagon.

IX. Minéralogie : Mines, géologie, métallurgie, sondages, etc.

Acier (moyen de reconnaître l').
Albâtre.
Alfénide.
Alliage.
Aluminium.
Amalgame.
Ambre.
Analyse.
Antimoine.
Ardoise.
Argent.

Arsenic.
Asphalte.
Barium.
Basalte.
Bismuth.
Bronze.
Carrière.
Cémentation.
Craie.
Cristal.
Cuivre.
Dame.

Diamant.
Dochmaste?
Éclairage.
Émeri.
Étain.
Fenderie.
Fer.
Fer-blanc.
Fonte.
Fourneaux.
Gaize.
Galène.
Gangue.
Gaz.
Gemme (sel).
Géologie.
Gisement.
Gîte métallifère.
Grain de l'acier.
Granite.
Graphite.
Grenat.
Grès.
Grisou (feu).
Gueulard.
Gueuse.
Gypse.
Gypseux.
Houe.
Houille.
Inorganique.
Iris.
Jour (travailler à).
Laitier.
Laiton.
Lignite.
Limaille de fer.
Limes.
Lingot.
Lingotière.
Litharge.
Louchet.
Malléabilité.
Marteau de forge.
Martinet.

Menu (houille).
Métal.
Métallurgie.
Mica.
Mines.
Minerais.
Minéralogie.
Minéraux utiles.
Moufle.
Mouflette.
Moulage.
Moule.
Naphte.
Nickel.
Ocre.
Oolithe.
Opale.
Or.
Orpailleur.
Oxyde.
Palladium.
Paille.
Parachute.
Pétrole.
Phosphate.
Pic.
Pierre.
Platine.
Plomb.
Plomberie.
Porion.
Pyrite.
Quartz.
Raffinage.
Récipient.
Recuit.
Réfractaire.
Régule.
Retrait.
Rigole.
Ringard.
Roche.
Rouille.
Sable.
Sablière.

Saumon.
Schiste.
Schlisch.
Scories.
Sel.
Silicate.
Sondage.
Sonde.
Soufre.
Soufrière.
Spath-Fluor.
Stratification.
Sulfure métallique.
Table.
Tarière.
Talc.

Tôle.
Tourbe.
Traitement des minérais.
Tréfilerie.
Trempe de l'acier.
Tripoli.
Urane.
Usine.
Vermillon.
Wolfram.
Xhaver.
Ytterby.
Yttriatantalite.
Yttrium.
Zinc.

X. *Architecture : architecture civile et architecture rurale, habitations des animaux, les matériaux, les terrassements, la maçonnerie, la charpente, la serrurerie, la menuiserie, la peinture, etc.*

Abreuvoir.
Abri.
Alignement.
Aqueduc.
Architecture en général.
Ardoise.
Auge.
Basalte.
Base.
Batte.
Bergerie.
Béton.
Bitume.
Bois.
Boulons.
Boxes.
Brique.
Calque.
Calorifère.
Carreau.
Cave.
Céramique.

Chaux.
Cheminée.
Ciment.
Colombier.
Construction (la) en général.
Dalème. (*sum.*)
Dallage.
Dalle.
Dalles hydrofuges.
Dame.
Dé.
Eau.
Écurie.
Étalement.
Faisanderie.
Fosses d'aisances.
Girouette.
Grume (*bois en*).
Habitation.
Halle.
Hotte.
Huisserie.

If.
Jambage.
Jointoiement des tuiles.
Jour (*travailler à*).
Lambourde.
Lambris.
Lavis.
Lavoir public.
Levage.
Levier.
Libage.
Limousinage.
Loup.
Lut.
Maçonnerie.
Marbre.
Marbre factice.
Marché.
Matériaux.
Monte-charges.
Mortiers.
Mouße.
Mouflette.
Moule à balles.
Murs.
Niveau.
Nœud.
Palplanche.
Pan-de-Bois.
Paratonnerre.
Parpaing.
Pavage.
Peintre en bâtiment.
Peinture.
Perspective.
Pharo.
Piédestal.
Pied-de-biche.
Pierre.
Pieu.
Pignon.
Pince.
Plafond.
Plancher.
Plâtre.

Plomberie.
Poncer.
Poterie.
Poulie.
Puits artésiens.
Quinconce.
Rabot.
Raboter.
Ravalement.
Receper.
Regard.
Relief.
Réparations locatives.
Réservoir.
Rideau de cheminée.
Riflard.
Rouet.
Ruche.
Sablière.
Sabots de moulures.
Santal.
Saper.
Sapin.
Scellement.
Sculpture.
Serre.
Serrure.
Serrurerie.
Siccatif.
Silicatiser.
Soles.
Solide.
Solives.
Soubassement.
Soupape.
Stuc.
Tenaille.
Tenon.
Terrain.
Tilleul.
Toile à calquer.
Toit.
Tôle.
Torchis.
Tracé.

Trajectoire.
Travée.
Treillage.
Trigonométrie.
Truelle.
Tuiles.
Usufruit.

Ventilation.
Vérin.
Viaduc.
Vice de construction.
Voirie.
Voûte.
Vrille.

XI. Arts et métiers : Technologie, procédés de l'industrie moderne, etc.

Abaque.
Affûtage.
Aiguilles.
Alésoir.
Allumettes.
Améthyste.
Amidon.
Argenture.
Amadou.
Asphalte.
Badigeon.
Ballon.
Bandoline (parf.).
Baromètre.
Barrique.
Bascule.
Bâtons aromatiques.
Benjoin (parf.).
Benzine.
Bergamotte. (parf.).
Bière.
Bijouterie.
Bleu.
Boort (joall.).
Bougie.
Bouquet (parf.).
Brésil (bois du).
Brillantine (parf.).
Brique.
Bronze.
Brunissage.
Buis. (bois de)
Burin.

Câble.
Cachemire.
Cacholong (bij.).
Cachou (parf.).
Cadres.
Calcédoine (bij.).
Calorifère.
Calque.
Campêche (bois de).
Caoutchouc.
Carat (bij.).
Carmin.
Carrosserie.
Céramique.
Céruse.
Chandelle.
Chanvre.
Chaudière.
Chocolat.
Chrôme (teint.).
Chrysoprase (bij.).
Cinabre (parf.).
Cire.
Cochenille.
Cold-cream (parf.)
Colle.
Cologne (eau de).
Coloration.
Combustibles.
Corail (bij.).
Cornaline (bij.).
Cosmétique.
Coton.

Couleurs à l'huile.
Daguerréotype.
Damasquineur.
Dame (pavage).
Décapage.
Décatissage.
Décoloration.
Décortication.
Dégraissage.
Dégras.
Dentelle.
Dépilatoire.
Détrempe.
Diamant.
Distillation.
Dorure.
Drap.
Drèche (brasserie).
Eau-de-vie.
Ebène (bois d').
Ebénisterie.
Ecaille.
Ecarlate.
Ecarrissage.
Ecarrissoir.
Eclairage.
Ecluse.
Electricité.
Email.
Emeraude.
Emeri.
Emulsines.
Encre.
Engrenage.
Essence.
Etain.
Etamage.
Etau.
Faïence.
Fécule.
Fernambouc (bois de).
Feutre.
Feux d'artifice.
Fil.
Flanelle.

Fleurs.
Fonte (cuivrage de la).
Fourneau.
Fusil.
Gaïac (bois de).
Galée (impr.).
Galle (noix de).
Ganse.
Garance (teint.).
Gaude (teint.).
Gaufrage (impr. des étof.).
Gaz (fabrication du).
Gaze.
Gazomètre.
Gélatine.
Gemme (joail.).
Genestrole (teint.).
Giletto (fil.).
Glace (industrie de la).
Glace (verrerie).
Glacière.
Glaise (poterie).
Glycérine.
Gomme.
Goudrons de houille.
Gouge.
Goujon (serr.).
Gutta-percha.
Graissage.
Graveur.
Gravure ((sur pierre, sur acier, sur cuivre, sur bois, etc.).
Grenat (joail.).
Grès (poterie).
Gros-bleu.
Grue (mach. élév.).
Harmoniflute.
Harmonium.
Herminette.
Hongroyeur.
Horloge.
Horlogerie.
Huile de pieds de bœufs.
Impressions des étoffes.

Imprimerie.
Incrustation.
Indigo.
Instruments en général.
Iris.
Ivoire.
Jacaranda.
Jante.
Jasmin.
Jaune de chrome.
Jeux d'orgues.
Joaillier.
Jonquille
Jour (*travailler à*).
Jute.
Kaléidoscope.
Kaolin.
Kermès.
Kilogrammètre.
Kino.
Laboratoire.
Lacet.
Laines.
Laminage.
Lampe.
Lapidaire.
Laque.
Lavande.
Lavis.
Lentille.
Lessive.
Lettre de voiture.
Levain.
Libraire.
 — éditeur.
Liège.
Limeur (*étau*).
Lin.
Lingerie.
Lissoir.
Lithographie.
Livres.
Locomobile.
Locomotive.
Lubrificateur.

Lunettes.
Lustrer.
Lut (*mastic*).
Machine à calculer.
Machiniste.
Macis.
Maçon.
Maçonnerie.
Macquage.
Manipulateur.
Marais salants.
Maroquin.
Marteau.
Mastic.
Mécanicien.
Mécanique.
Mégisserie.
Mélèze.
Menuisier.
Métal.
Métiers à filer.
Microscope.
Modelage.
Modèle.
Modeleur.
Monnaie.
Monnayage.
Moquettes.
Moteur.
Moulage.
Moule.
Moulin.
Moulin à vent.
Mouture.
Musc.
Myrrhe.
Nacre.
Nankin.
Navette.
Néroli.
Optique.
Orfèvre.
Orfèvrerie.
Orgue.
Orpailleur.

Outil.
Ouvriers.
Ouvrières.
Paille (*chapeaux de*).
Pains à cacheter.
Palan.
Papiers.
— peints.
Parachute.
Parchemin.
Peintre.
Peinture.
Pendule.
Percale.
Percaline.
Perle.
Photographie.
Photosculpture.
Picadit.
Pince.
Placage.
Plaqué.
Plâtre.
Plomberie.
Plumassier.
Plumes.
Poncer.
Porcelaine.
Poterie.
Poudre.
Presse.
Quincaillerie.
Rabot.
Raboter.
Raffinage.
Rasoirs.
Râteau.
Ratinage.
Recuit (*verrerie*).
Réfractaire.
Règle à calculer.
Régulateur.
Réimpression.
Relieur.
Repiquage des moules.

Ressort.
Rhabillage des moules.
Rideau.
River.
Robinet.
Rodage.
Rondelle.
Rouage.
Roue.
Rouet.
Rouissage.
Ruban.
Rubis.
Sabot.
Satinage.
Saunier.
Scellement.
Scie.
Scieries mécaniques.
Sculpteur.
Sculpture.
Sellier.
Serge.
Serrure.
Serrurerie.
Sertir.
Soie.
Soudure.
Soufflage.
Soupape.
Spatule.
Stéréotypie.
Tabletier.
Taillandier.
Tannerie.
Tannin.
Tapis.
Tapisserie.
Tarare.
Tarière.
Teillage.
Teinture.
Télégraphie.
Tenaille.
Tenture.

Tiroir.
Tissage.
Toile.
— à calquer.
Tombereau.
Tondage.
Tonnelier.
Tourillon.
Tourneur.
Tracer.
Tréfilerie.
Treillis.
Trémie.
Tripoli.
Tuiles.
Tulle.
Typographie.

Usine.
Utinet.
Valet.
Vannier.
Varlope.
Velours.
Ventilation.
Verdet.
Vernis.
Verrerie.
Vide.
Volant.
Volume.
Vrille.
Xylographe.
Y grec.

XII. *Art militaire, marine, mathématiques, astronomie :*
Navigation maritime et fluviale, architecture navale,
digues et canaux, etc.

Abaque.
Affût.
Armes.
Artillerie.
Bac.
Balance.
Balles.
Baromètre.
Bascule.
Bateau.
Bouche à feu.
Boulet.
Boude.
Boulet.
Boussole.
Câble.
Canon.
Chaudière.
Drague.
Dynamite.
Écluse.
Feux d'artifice.

Fusil.
Gabarit.
Géodésie.
Girandole.
Gisement.
Glu marine.
Gnomonique.
Gouvernail.
Graphique.
Graphomètre.
Gréement.
Gueuse.
Hectare.
Hecto.
Hélices.
Hélices propulsives.
Horizon.
Horloge astronomique.
Hydrographe.
Hydromètre.
Hygromètre.
Interpolation.

Jalon.
Jetée.
Jusant.
Lamanage.
Latitude.
Lé.
Loch.
Logarithmes.
Longitudes.
Longueurs.
Loup de mer.
Lune.
Machines à calculer.
Maistrance.
Marais salants.
Marée.
Marin.
Marine.
— militaire.
— marchande.
Mascaret.
Microscope.
Môle (brise-lames).
Mouillage.
Moule à balles.
Musoir.
Navire.
Nœud.
Nuage.
Observatoire.
Palan.
Parallèle.
Pêche.
Perle.
Phare.
Pieu.
Pilotage.
Planimétrie.
Poudre.

Prisme.
Pyrotechnie.
Rade.
Radeau.
Radoub.
Ras de marée.
Receper.
Réduction.
Refus.
Remorquage.
Rose (des vents).
Romaine.
Rotation.
Saisons.
Sas.
Sauvetage.
Scintillation.
Sémaphore.
Septentrion.
Signal.
Sillage.
Soleil.
Solides.
Soles.
Solution.
Sonde.
Sonnettes.
Soufflage.
Timonier.
Tirant d'eau.
Touage.
Trigonométrie.
Udomètre.
Vaisseau.
Vent.
Solides.
Yacht.
Yole.
Zénith.

XIII. *Chimie et physique industrielle, électricité : Produits chimiques, distillation, saccharification, etc.*

Acides.
Acoustique.

Aération.
Aimant.

Alambic.
Albumine.
Alcalis.
Alcalimètre.
Alcool.
Alcoolats.
Alcoomètre.
Alliage.
Allumettes.
Aluminium.
Alun.
Amalgame.
Amidon.
Ammoniaque.
Analyse.
Antimoine.
Aréomètre.
Argenture.
Azote.
Azotique. (acide)
Balance.
Bandoline.
Barium.
Baromètre.
Base.
Bâtons aromatiques russes.
Benjoin.
Benzine.
Betterave.
Bicarbonate.
Bismuth.
Blancs
Blanchissage.
Bleu.
Borax.
Bore.
Bougie.
Boussole.
Bouteille de Leyde.
Brésil (*bois du*).
Brome.
Burette.
Calorie.
Carbonates.
Carbone.

Carbonique.
Carmin.
Chaleur.
Chalumeau.
Chaux.
Chlore.
Chrome.
Citrique.
Cochenille.
Cognac.
Coloration.
Combustion.
Cornue.
Cucurbite.
Cuivre (*galvanisation du*).
Décantation.
Décoloration.
Densimètre.
Densité.
Dentifrice.(eau)
Dextrine.
Diastase.
Dilatation.
Dissolution.
Distillation.
Dorure.
Eau-de-vie.
Ébullition.
Éclairage.
Électricité.
Élixir.
Éprouvette.
Éther.
Évaporation.
Ferment.
Fermentation.
Feux d'artifice.
Filtration.
Fourneau.
Fulminate.
Gallique (*acide*).
Gaz (*dérivés du*).
Gelée végétale.
Glucose.
Gluten.

— XXX —

Glycérine.
Goudrons de houille.
Graisse.
Gros-bleu.
Houblon.
Huiles.
Hydrate.
Hydrocarbures.
Hydromel vineux.
Hydroplastie.
Hygromètre.
Ignition.
Imbibition.
Immersion.
Imperméable.
Indigo.
Injection.
Inorganique.
Iode.
Isomérie.
Jonquille.
Kermès.
Kino.
Kirsch-wasser.
Laboratoire.
Lactomètre.
Lait.
Laque.
Leyde (bouteille de).
Lentille.
Lie du vin.
Lilas (extrait de).
Liqueurs.
Litharge.
Lumière.
Lunette.
Lut.
Macération.
Malt.
Manipulateur.
Marasquin.
Mélisse.
Microscope.
Mordants.
Myrrhe.

Nankin.
Néroli.
Nitre.
Nitrique.
Noir animal.
Oléomètre.
Optique.
Orseille.
Outre-mer (bleu d').
Oxyde.
Oxygène.
Ozone.
Palladium.
Parafine.
Paratonnerre.
Parfum.
Parfumerie.
Pendule.
Pesanteur.
Pèse-liqueur.
Phosphate.
Photographie.
Photosculpture.
Physique.
Pin maritime.
Pluie.
Plumassier.
Pneumatique.
Pompes.
Potasse.
Poudre.
Poudres parfumées.
Précipité.
Pression.
Prisme.
Prussique (acide).
Pulvérisation.
Pyrotechnie.
Quercitron.
Rallinage.
Raréfaction.
Rayon.
Réactifs.
Réaction.
Récipient.

Rectification.
Réduction.
Réflecteur.
Réflexion.
Réfraction.
Réfrigérant.
Régule.
Répulsion.
Résine.
Robinier.
Rocou.
Roue.
Rouille.
Saccharimètre.
Sachets.
Safran.
Salpêtre.
Saponification.
Savon.
Sédiment.
Sel.
Serpentin.
Siccatif.
Silicate.
Silicatiser.
Solide.
Solution.

Soude.
Soufre.
Stéarine.
Sublimé.
Sucre.
Suif.
Sulfates.
Sulfures métalliques.
Sumac.
Tannin.
Tartrates.
Teinture.
Télégraphie.
Térébenthine.
Thermomètre.
Thermoscope.
Tournesol.
Ulmine.
Urée.
Vaisseau.
Vapeur.
Vermillon.
Vernis.
Vide.
Vinaigre.
Vins.
Vulnéraire.

XIV. *Commerce : connaissances pratiques, technologie générale, renseignements usuels et domestiques, etc.*

Adulaire (*joaillier*)
Aérostat.
Agate.
Algue marine.
Air.
Albâtre.
Algue.
Appartements.
Balance.
Ballon.
Baratte.
Bascule.
Capacité (*mesures de*).

Chêne-liège.
Cochenille.
Colle.
Comptabilité.
Coton.
Dahne (*amidon*).
Dalberge.
Datte.
Décoloration.
Décortication.
Dégras.
Diachylon.
Diapason.

Diaphragme.
Diorama.
Drawback.
Ébène (bois d').
Éclairage.
Écume de mer.
Éponge.
Fard.
Fiel (de bœuf).
Fil.
Filtration.
Fleurs.
Fourrures.
Fromages.
Gelée.
Gelée blanche.
Genévrier.
Géodésie.
Géographie.
Géologie.
Géométrie.
Glaces (nettoyage des).
Glaciers.
Glu.
Gnomonique.
Goëmon.
Gomme.
Goutte (traitem. de la).
Graissage.
Graisse.
Gramme.
Grattoir.
Graveur.
Gravure.
Grêle.
Grenade.
Griffe (t. de comm.).
Gymnastique.
Habitation.
Hale.
Hameçon.
Harmoniflûte.
Harmonium.
Hectare.
Hecto.
Herbier.
Horizontal.

Houblon.
Huiles.
Humectage.
Hygiène.
Immeuble.
Imperméable.
Incombustible.
Incubation.
Indigène.
Insecticides (poudres).
Instruments en général.
Ivoire.
Jaugeage.
Jeux d'orgues.
Jointure des fourneaux.
Kari.
Kilo.
Koumiss.
Labyrinthe.
Lacet.
Ladanum.
Laie.
Lait.
Lavande.
Lavoir public.
Legs.
Lessivage.
Lessive.
Lettre de voitures.
Levure.
Libraire-éditeur.
Lichens.
Liqueurs.
Livres.
Lumière.
Machefer.
Maculature.
Manuscrit.
Mastic.
Matériaux.
Médecine.
Mica.
Miel.
Mnémotechnie.
Moisissure.
Monnaie.
Mouches.

Moutarde.
Musc.
Natation.
Neige.
Nettoyage.
Nœud.
Nuage.
Oléomètre.
Ongle.
Oranger (*fleur d'*).
Pacage.
Pain.
Palixandre (*palissandre*).
Panacée.
Panne.
Parallèle.
Parchemin.
Parfumerie.
Peau.
Pêche.
Pelleteries.
Percale.
Percaline.
Perle.
Petit-gris.
Petit-lait.
Philologie.
Philosophie.
Physionomie.
Pic.
Pluie.
Plumassier.
Plumes.
Poix.
Poncer.
Poudres parfumées.
Presse.
Quincaillerie.
Rasoirs.
Rats et souris.
Rebouteurs.
Réduction.
Règle.
Réimpression.
Réparations locatives.
Répulsion.

Résines.
Rivet.
Robinet.
Romaine.
Rondelle.
Saindoux.
Saisons.
Sandaraque.
Sang-de-dragon.
Santé.
Septentrion.
Serge.
Solides.
Son.
Sophistication.
Soumboul.
Spécimen.
Sténographie.
Stéréotypie.
Tabac.
Tamis.
Tapisserie.
Technologie.
Teinte.
Télégramme.
Terrain.
Thé.
Tilleul.
Tondage.
Tors.
Trajectoire.
Trigonométrie.
Triturer.
Université.
Urine.
Urne.
Usine.
Usufruit.
Varaigne.
Vermeil.
Vidange.
Vide.
Voiture.
Volume.
Vrac.

CHARTREUSE JAUNE

Les essences ci-dessus et en même quantité, plus :

Aloès succotrin en poudre	4 grammes.
Alcool à 85 degrés	36 litres.
Sucre	52 kilog.
Eau	31 litres.

CHARTREUSE BLANCHE

Même quantité des essences que pour la chartreuse verte, plus :

Essence de coriandre	5 grammes.
— d'angélique	2 grammes.

DUBIEF (*Traité des liqueurs*).

Châssis [Angl. *frame*; Allem. *Einfassung*] (*Économie agricole*). — Les châssis ont pour objet d'augmenter la chaleur des couches de terre et de permettre la culture des plantes potagères qui ne réussissent pas à l'air libre; aussi les emploie-t-on avantageusement pour faire des primeurs (fig. 80).

Fig. 80.

Les châssis se composent de deux parties : le coffre A A, et les panneaux C C C. Chaque coffre a 4 mètres de longueur et 1ᵐ,33 de largeur; il est formé de quatre planches clouées sur quatre pieds en chêne placés intérieurement aux quatre coins. Les pieds de derrière ont ordinairement 32 centimètres de hauteur et ceux de devant 26 centimètres. La planche de derrière et celle de devant sont en sapin; celles qui forment la tête, à chaque bout, sont ordinairement en chêne de bateau. Il est à regretter qu'on ne puisse graduer l'inclinaison des panneaux en raison des besoins des plantes; car, pour ne rien laisser perdre

DICTIONNAIRE INDUSTRIEL

A L'USAGE
DE TOUT LE MONDE

Bulletin de Souscription

Je soussigné (1) ...

..

demeurant *rue* (2)

déclare souscrire pour (3) *exemplaires au*

DICTIONNAIRE INDUSTRIEL *publié par M. E. Lacroix, moyennant*

la somme de (3) *que je joins ici en un*

mandat sur la poste (ou en une valeur sur Paris), pour recevoir

cet ouvrage franco par retour du courrier.

A *le* 187

Signature :

(1) Nom, prénoms et profession.
(2) Adresse complète, écrire très-lisiblement.
(3) Nombre d'exemplaire.
(4) Pour Paris, 20 fr. — Province, Alsace-Lorraine et Algérie, 22 fr. — Étranger et pays d'outre-mer, 25 fr.

Original illisible
NF Z 43-120-10